三鉴堂藏

徐生翁书画精品集

赵禄祥　岳会仁 ◎ 主编

北京出版集团公司　北京出版社

图书在版编目（CIP）数据

三鉴堂藏徐生翁书画精品集 / 赵禄祥，岳会仁主
编. — 北京：北京出版社，2012.1
ISBN 978-7-200-09054-3

Ⅰ．①三… Ⅱ．①赵… ②岳… Ⅲ．①汉字—法书—
作品集—中国—近代②中国画—作品集—中国—近代
Ⅳ．①J222.6

中国版本图书馆CIP数据核字（2012）第013435号

出 品 人：曲　　仲
　　　　　安　　东
策 划 人：李 胜 兵
特约编辑：杨 良 志
责任编辑：蔡 紫 旸
责任印制：宋　超
装帧设计：传世文化

三鉴堂藏徐生翁书画精品集

SANJIAN TANG CANG XU SHENGWENG SHUHUA JINGPINJI

赵禄祥　岳会仁　主编
*
北 京 出 版 集 团 公 司
北 京 出 版 社　出版
（北京北三环中路6号）
邮政编码：100120
网　　址：ｗｗｗ．ｂｐｈ．ｃｏｍ．ｃｎ
北京出版集团公司总发行
新 华 书 店 经 销
北京画中画印刷有限公司
*
787毫米×1092毫米 8开本 20印张 200千字
2012年3月第1版 2012年3月第1次印刷
ISBN 978-7-200-09054-3
定价：380.00元
质量监督电话：010-58572393

目　录

徐生翁记
（代序）

我对徐生翁其人及其书画的认识，是在收藏过程中逐步加深的。从1990年发现其第一副对联开始，至2009年，我已收藏到徐生翁书法、绘画作品一百六十余幅，其中不乏精品力作。当时，徐生翁的书画作品，价格十分低廉，一副对联不过百元，一幅绘画也就是百十元，但仍无人问津。我大惑不解，但却是每遇必买，从不放弃，还专门请作书画生意的杨建设先生征集。每次购得徐生翁的佳作，我都异常兴奋，爱不释手，觉得他的书画，前无古人，至今仍未见到来者。由此开始认真查阅有关的史料、典籍，认识徐生翁其书、其画、其人、其事，颇有心得和感触。

清光绪元年，公历1875年，徐生翁出生在浙江省绍兴市檀渎村，祖父徐来同务农，父亲徐润之为商店文牍。徐生翁原籍淳安，世居绍兴，本姓徐，因父亲出生后即寄养其外公家，随李姓，故徐生翁早年随之姓李名徐，字安伯，号生翁，此时的书法和绘画皆署李徐，中年署李生翁，晚年复姓徐，仍号生翁，书画作品皆署徐生翁。

徐生翁童年是在贫困中度过的。十岁时曾入私塾求读，未及一年即辍学。后父亲去世，雪上加霜。但他不分寒暑，刻苦练字，同时又勤奋练画。后受邻居周星诒影响，由颜字脱胎转向汉隶和六朝碑版，并进而研学诗文和书画理论。绍兴古称会稽，自古以来就是人杰地灵之域，越王勾践卧薪尝胆就发生在这里，其间多奇伟兀傲耿介发愤之士，如元代著名书法大家杨维桢，明代著名书画大家徐渭、陈洪绶、倪元璐等。他们不论是诗文还是书画，莫不笔端奇特，才气过人。

徐生翁生于此地，受先贤影响是很自然的。加之他少年贫困，胸中苦涩，更促其艰苦奋斗、改革鼎新的意志以及奇绝孤傲、独特拔俗的性格并发之于笔端，形成古拙奇险的诗书画印，也是必然的。当然，这一切都源于自身的努力。

纵观徐生翁的书法和绘画艺术，大致可概括为三个时期：即五十岁以前，他的书画作品大多署名李徐，是为"李徐时期"；五十至七十岁左右，大多署名李生翁，是为"李生翁时期"；七十岁以后，大多署名徐生翁，是为"徐生翁时期"。当然，在变换署名的过程中，也并非截然划分，间或交叉也是有的，这也是合乎常情的。

"李徐时期"，徐生翁在行楷篆隶各体书法上均有突出的成就。他的行书奔雷直贯，磅礴飞动，雄浑宏逸，大有徐渭的风格；他的楷书从篆隶入手，沉稳飘逸，简洁而又劲健，风骨高寒，神志翩然。1920年他

写的四尺整纸楷书横幅"寿如天长",已极见功力。他的篆书别具一格,苍劲之至。丁巳即1917年仲秋,他节秦诏板文作篆,书写了一幅立轴,纵172厘米,横46厘米,纸本。1919年又集石鼓字作篆,书写了一副对联"猎人满蔍戏鹿为马,渔子佳朔水作田",均堪为此时期篆书之代表作。他的隶书从篆笔入手,横平竖直。1919年他写的四尺对开的隶书对联"待人宽厚才是福,处事让步方为高",极有韵致。1921年徐生翁为绍兴名刹开元寺题额,字大盈丈,亦隶亦魏,奇伟挺健,气象万千。此额问世后,观者如堵,"满城皆尽话李徐"。绍兴词人王素臧竟谓此书似出自六朝人之手,非近人所能为,特赠诗云:"三百年来一枝笔,青藤今日有传灯"。著名书法大家沙孟海回忆旧时屡过绍兴开元寺,激赏徐生翁"开元寺"三字题榜,峻健开豁,想见早年功力之深。

"李生翁时期",是徐生翁书法的改革蜕变期,是他的书法完善之后进入的一个新境界。1928年王瞻民辑成《越中历代画人传》,上至魏晋,下迄民初,生者立传仅徐生翁和范守白二人。其评徐生翁云:"善书法,以秦汉六朝之笔运以己意,有耻于与人同之志。"这时期,他专一进行行书创作,也偶作楷书。作品奇险跌宕,显得更为生辣。戊辰即1928年,农历一月二十二日,他节黄长睿《东观余论》,为云路先生书六尺整纸大幅行书中堂,纵165厘米,横91厘米,纸本,以及同年创作的八尺对开大幅行书对联:"欻见麒麟出东壁,欲迴天地入扁舟",尽皆大气昂然,笔力浑厚。这一时期的每幅作品都能读到他那挣脱过去、创造未来的深沉思考,满纸都清新生动地表明作者极力求变的追求,而这在古代作品中是很难找到的。

"徐生翁时期",徐生翁在经历了蜕变之后终于完成了"孩儿体"的新变,在结体中散落错综,颇近自然。这显然是他从务求险境中化出来的,只有拙,而无造作。此时,徐生翁在运笔上更注重追求趣味且多借涩笔传出,因而使作品更有一种苍劲。戊寅即1938

年孟夏,他节临《礼器碑》,为志远先生所作的隶书长卷,纵45厘米,横352厘米,纸本,格调高远,横竖笔画都充满无穷之力。个性、趣味、格调,当这一切在具有强烈视觉冲击的形式中表现出来之后,徐生翁的书法艺术便成了最具现代感的书法经典,孩儿体的最终完成使他实现了生命价值。

徐生翁的绘画,同他的书法一样,也极具个人特色。1926年俞汝茂编辑出版的《中国现代金石画家小传》,第一集《李生翁小传》,载评曰:"大江南北,金称先生所作古木、幽花,自成馨逸,金石书画,横绝千秋,前无古人,后无来者。"诚指其书画奇绝。徐生翁在1961年自撰《我的书画》中,也简单地作了自我总结,他说:我学书画,不喜欢专从碑帖书画中寻求资粮,笔法材料多数还是各种事物中若木工之运斤,泥水工之垩壁,石工之锤石,或诗歌、音乐及自然间一切动静物中取得之。有人问我学何种碑帖图画,我无一举例。其实我学涂抹数十年,皆自造意,未曾师过一人,宗过一家。

徐生翁山水、人物、花鸟皆能,工笔、写意、写生兼有,而以花卉为多。1921年,徐生翁作山水长卷,纵21厘米,横308厘米,纸本设色,意境深远,不失为其山水画之代表作。1959年作六米花卉长卷《常发异香》,纵34厘米,横484厘米,纸本设色,可以说是徐生翁花卉作品之佼佼者。因徐生翁绘画同他的书法一样,经过三个时期的演变,其孩儿体的个性异常强烈,自古至今,很难有类似者,可谓格调高冷,狷介迈俗,用画表现自己的情操极具象征性。徐生翁取荷花之不染,取菊花之"傲霜晚节",大多数画都是用以明志,其表现手法则是以简单的构图而章法得体,寥寥数笔而极见气韵。

对于徐生翁的书画,从其在世时一直到今日,许多学者、名流、书画艺术家都极力称赞。陆维钊先生曾说:"徐生翁先生书画,可以简、质、凝、雅四字概之,而画似更盛。"即便以繁笔著称的黄宾虹先生,也

极服徐生翁的极简之笔。郑逸梅在他的评论中说："徐生翁以秦汉六朝之笔作书，高古奇绝，邑人谓之孩儿体。"他还说："徐生翁书法古拙，我有一联，浩劫中失掉。友人蔡晨篁见别赠一联，为之欣喜。他曾以书幅寄邓散木，歪歪斜斜，款既拙且稚。散木莫名其妙，出示他的老师萧蜕庵。蜕庵拍案叫绝，认为天人运化之笔。"

1949年中华人民共和国成立，徐生翁年已75岁，当年5月7日，绍兴解放。翌晨，浙东行署就派人登门看望。

1953年4月，浙江省文史研究馆成立，徐生翁被聘为首位馆员。

徐生翁不仅创造出了二十世纪的书法经典，而且以诗人的气质，志士的情操为内涵，以书家的笔法为表现形式，创造出高品格的文人画，也是难能可贵的。

1964年1月，徐生翁在经历了清末、民初和新中国建国初期三个不同的历史阶段后，年已九十岁，因患感冒不治，于8日逝世，葬于会稽山之麓。

柯文辉先生说："二十世纪大家，最具现代感，又融入汉魏传统，个人狷介童心者，唯徐生翁一人而已。"徐生翁的书画，特别是书法的现代感，是他被当代画坛特别是书坛极为推重的最主要原因，其书画艺术的轨迹则给当代书家画家更多的启示，这些正是徐生翁的意义和价值所在。

《三鉴堂藏徐生翁书画精品集》共收集徐生翁先生三个不同时期的书法绘画作品168幅，并按时间顺序加以编排，以供读者鉴赏并欢迎批评指正。

今天，在《三鉴堂藏徐生翁书画精品集》出版之际，我对《清品雅韵—书画收藏漫记》中所写的《徐生翁记》一文，略作整理和修改，以代序。

赵禄祥

2011年12月1日

徐生翁生平

徐生翁(1875~1964),浙江淳安人,世居绍兴。早年姓李,名徐,号生翁。中年以李生翁书署,晚年始复姓徐,仍号生翁。徐生翁先生是我国近代被人们公认的异军突起、风格独特的艺术家。黄宾虹、潘天寿、萧蜕庵、沙孟海、邓散木、陆维钊等对其书画更是称赏不已。

徐生翁在诗、书、画、印诸方面成绩卓然,尤以书画名世。就书法而言,徐生翁初学颜真卿,后宗北碑,对周金秦篆和汉隶魏楷都悉心临摹,广收博取,主张用书外功夫充实书艺,所作古朴无华而有奇逸矫纵之气,时人号为"孩儿体"。诚如他自己所说:"余习隶书二十年,以隶意作真者又十余年,继嫌唐为法缚,乃习篆以窥魏、晋、而魏、晋古茂终逊汉人,遂沿两汉吉金,上攀彝鼎。"从他的小幅扇面作品中,似乎还可以看出他学颜真卿的痕迹,而他的大部分作品,则都是结体奇崛、生拙古辣,由北碑出,又不受北碑的制约,全然一派独往独来的狂放形象。有时看上去好像完全放弃了用笔,不讲究笔法,但别具情趣。他写字,只是为了写字。为了心灵的需要,而没有写字以外的目的:用不着取悦别人,用不着迎合市场,用不着追逐时风。他的字长期不为人称道,但的确是格调高古。更为可贵的是,他的书法体现了一种强烈的风格面貌,具有极强的创新精神。特别是其晚年的书法,铅华洗尽,古朴稚拙,天真自然,达到了炉火纯青、随心所欲的高妙境界。

徐生翁的画,重气韵,亦极讲究布局、章法,非常得势,常以书法入画,寥寥数笔,便气韵盎然,意境无穷。画松梅如作篆、隶,画荷菊如大草飞舞,画面中透着非凡的金石书法功力……如果把他的绘画和书法对照起来看,就更能看出它们之间内在的联系。他的书和画相融相通,书中有画,画中有书,就是他的特征。徐生翁中、晚期画法一变,以简、质、雅、重取胜,比之画风,有明显不同。中、晚期画作,奋发为雄的气概似乎减弱了,代之以古朴凝练。

黄宾虹老人论徐生翁画:"以书法入画,其晚年所作画,萧疏淡远,虽寥寥几笔,而气韵生动,乃八大山人、徐青藤、倪云林一派风格,为我所拜倒。"二十年代出版的《中国现代金石书画家小传》第一

集，评述徐生翁先生："大江南北，金称先生所作古木、幽花，自成馨逸，金石书画，横极千秋，前无古人，后无来者。"

徐生翁先生一生以鬻书画为生，生活清寒而狷介自适，数十年足不出绍兴，不求闻达，以布衣终天年。他对自己热爱的书画艺术却孜孜以求，终其一生，永不停息。他那种攀"高"求"变"的精神，是学者不可多得的宝贵遗产。徐生翁先生在1964年1月临终前数日，竟闭门烧毁不少作品，在老人的心灵中，他唯一的冀求，就是要将最完美的艺术品，献给社会和人民。

廿六年皇帝盡并兼天下諸侯黔首大安立號為皇帝乃詔丞相狀綰灋度量則不壹歉疑者皆明壹之

節臨秦詔板文

丁巳之孟秋李筱臨本

篆书
节秦诏板文
纸本
172厘米×46厘米
丁巳（1917）年作

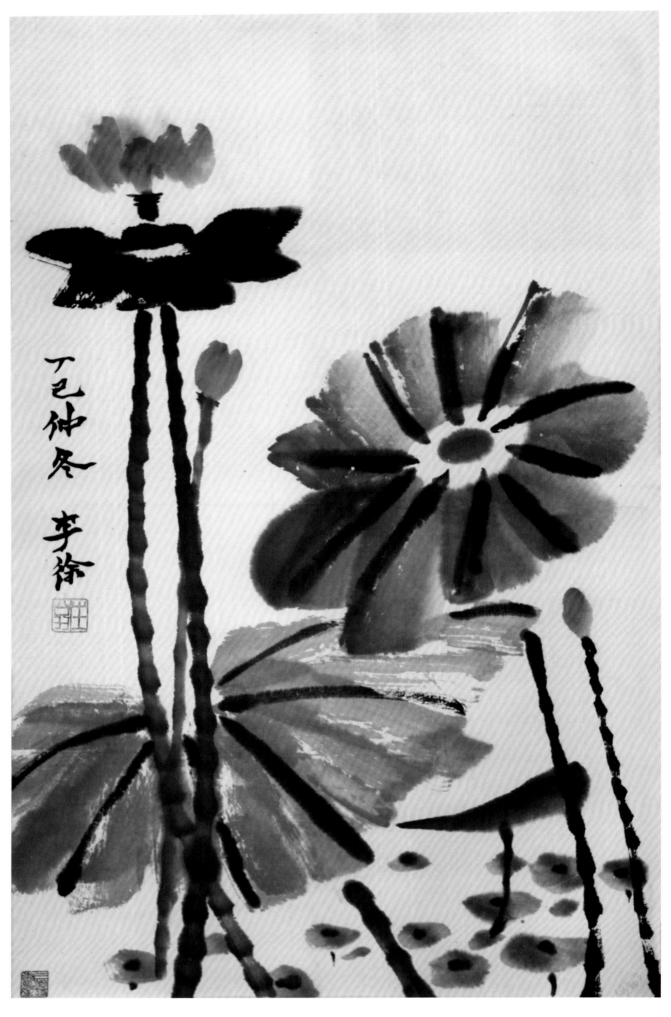

红荷绽放
纸本设色
59厘米×38厘米
丁巳（1917）年作

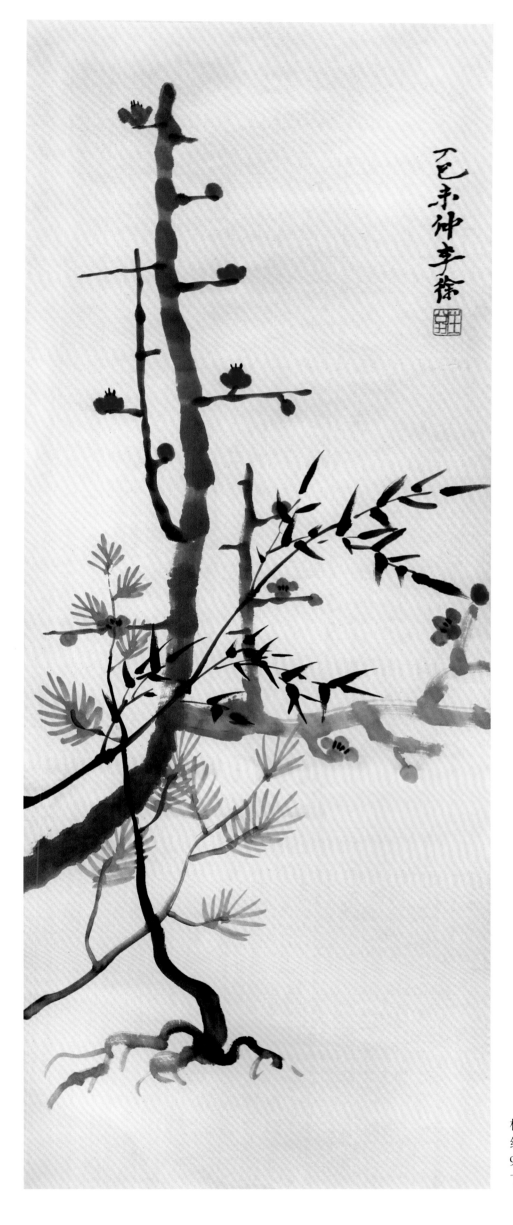

松竹梅三友
纸本设色
91厘米×33厘米
丁巳（1917）年作

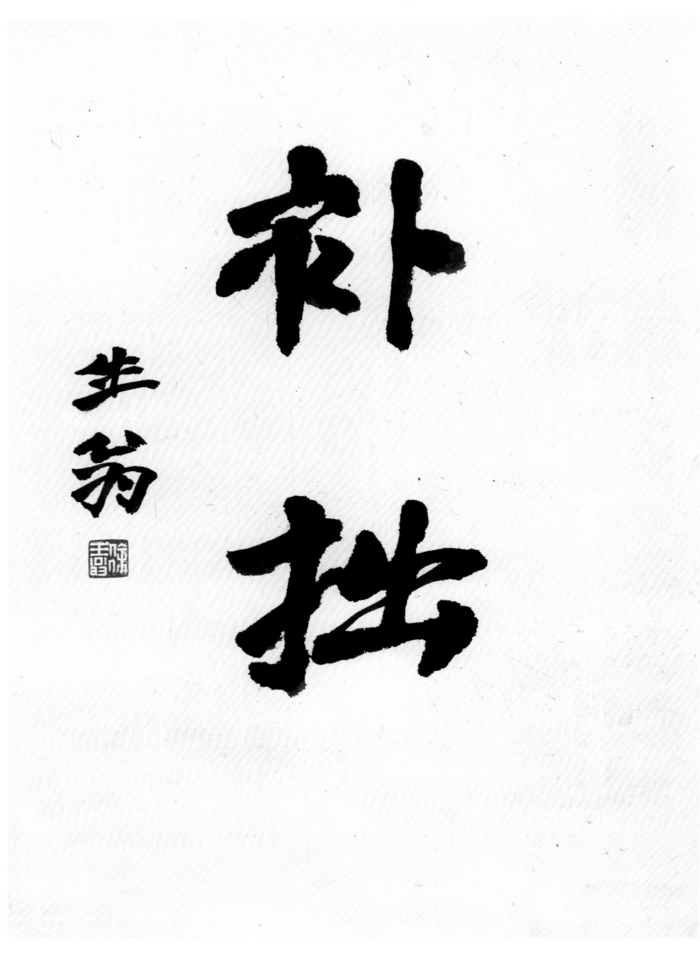

行书
纸本
52厘米×38厘米

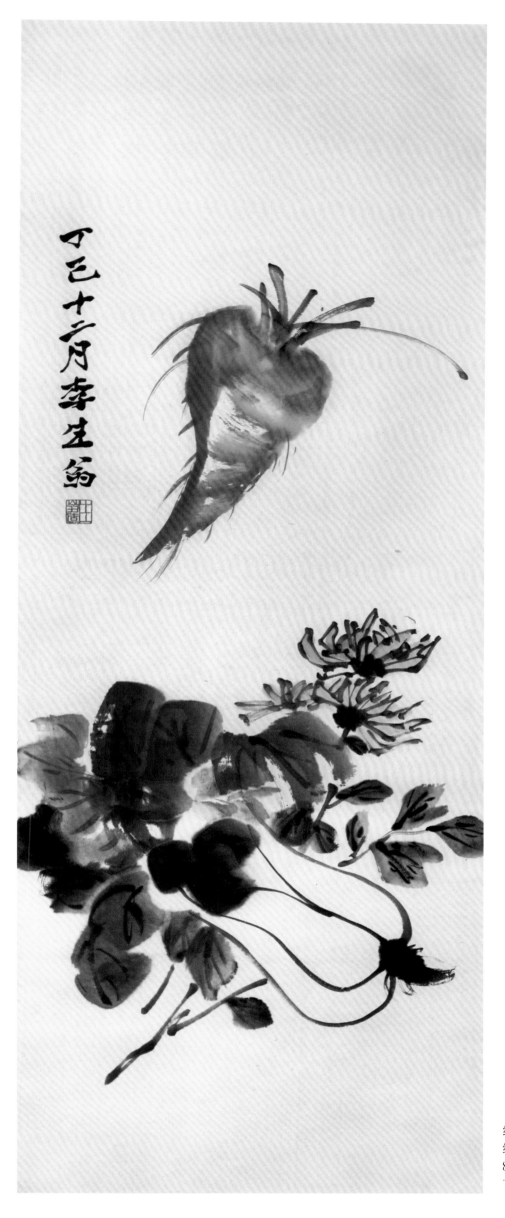

红萝白菜黄菊
纸本设色
87厘米×34厘米
丁巳（1917）年作

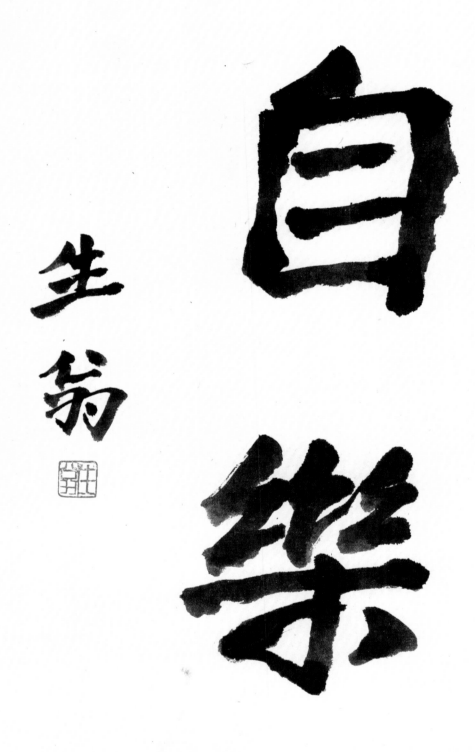

行书
纸本
52厘米×37厘米

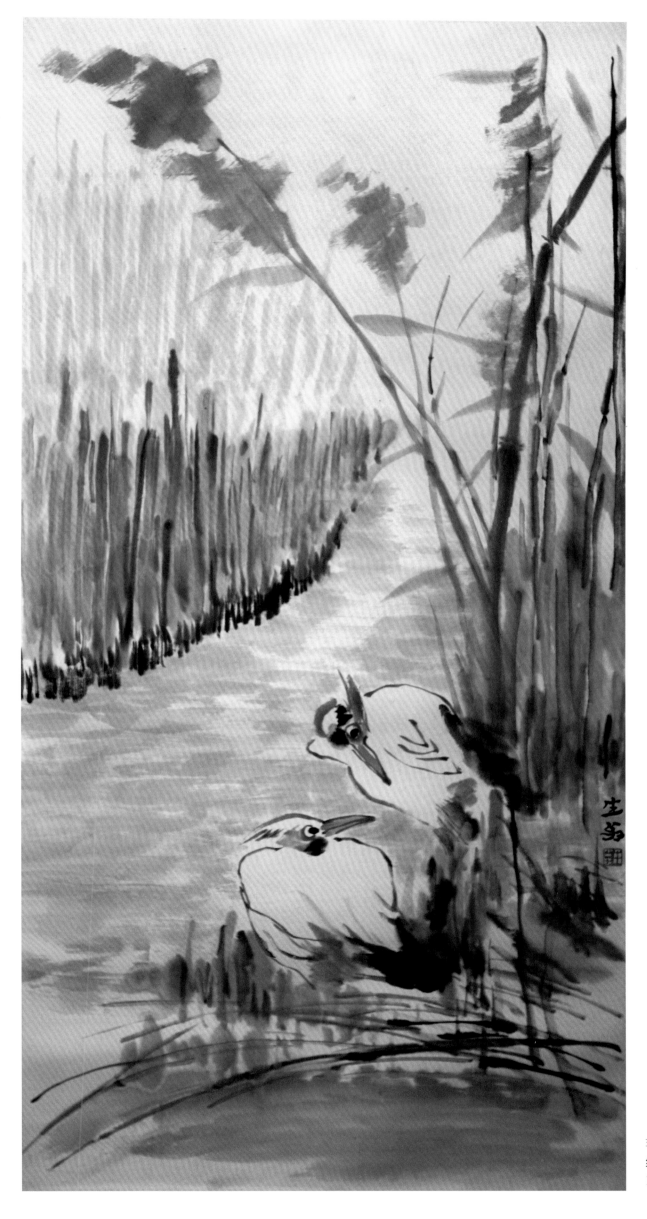

苇塘双栖
纸本设色
135厘米×68厘米

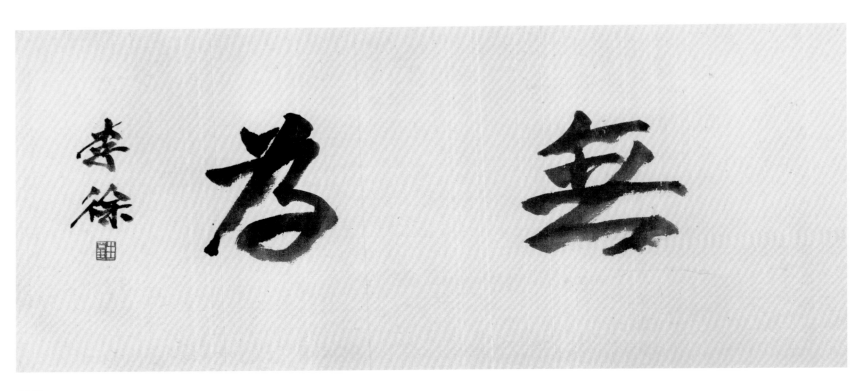

行书
纸本
37厘米×83厘米

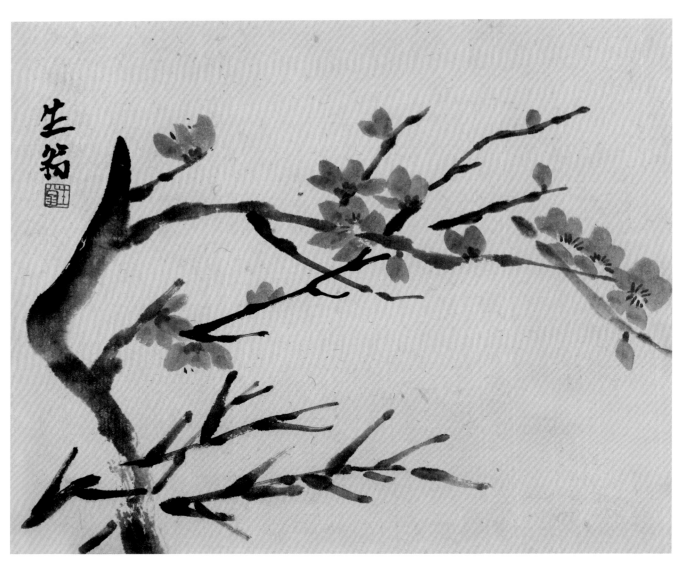

红梅青竹
纸本设色
22厘米×24厘米

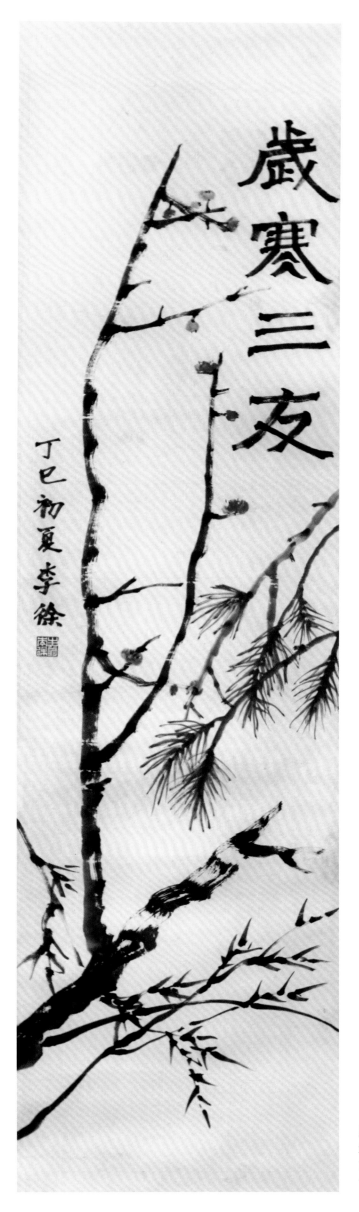

岁寒三友
纸本设色
130厘米×33厘米
丁巳（1917）年作

待人寬厚才是福

家世讓步方為高

己未冬李徐貴臨

隶书七言联
纸本
133厘米×33厘米（每幅）
巳未（1919）年作

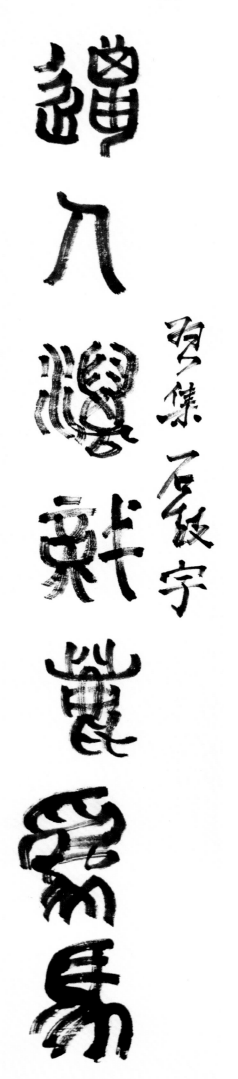

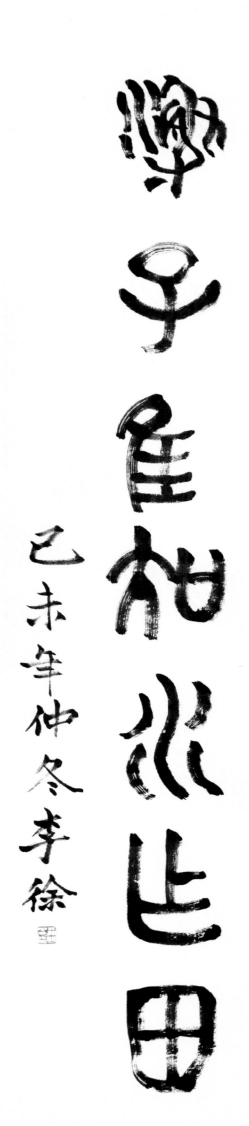

習集彖叕字

己未年仲冬李徐

篆书七言联
纸本
133厘米×28厘米（每幅）
巳未（1919）年作

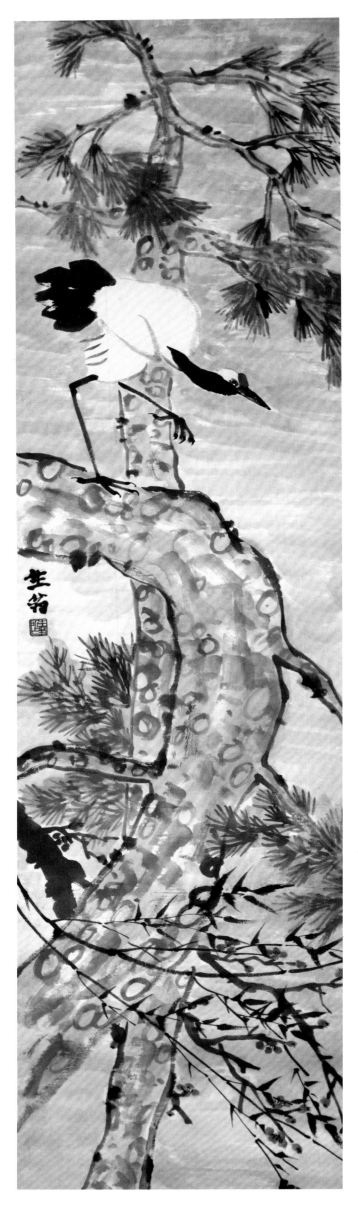

松鹤延年
纸本设色
144厘米×47厘米

雨過琴書潤

風來翰墨香

庚申秋年徐

行书五言联
纸本
134厘米×33厘米（每幅）
庚申（1920）年作

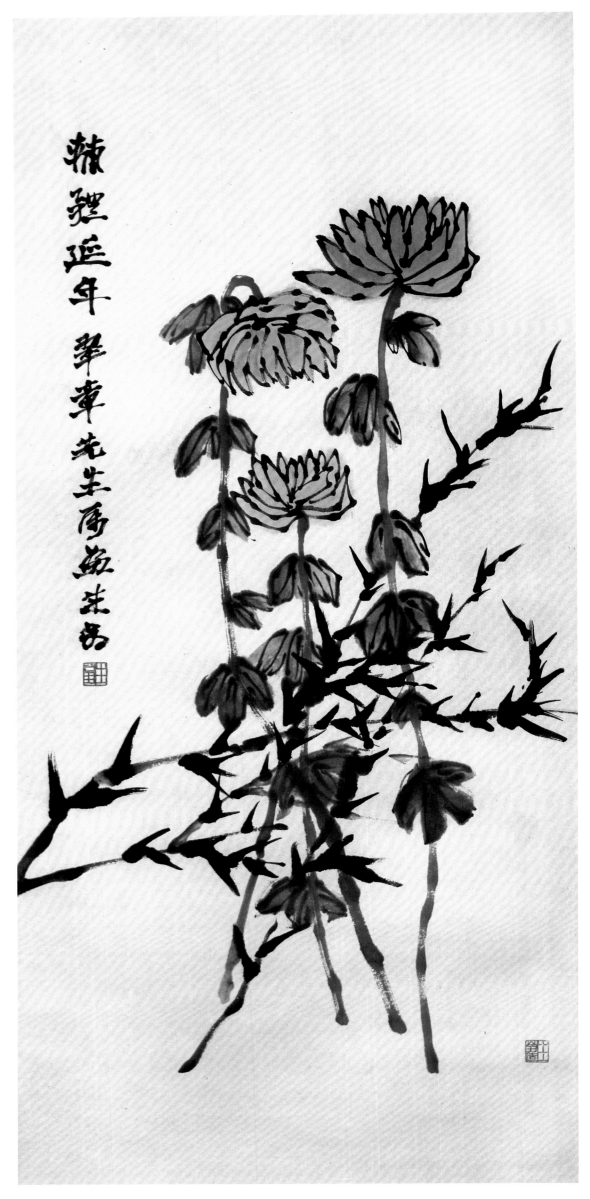

辣鞭延年 翠章先生属葆生翁

黄菊青竹
纸本设色
94厘米×44厘米

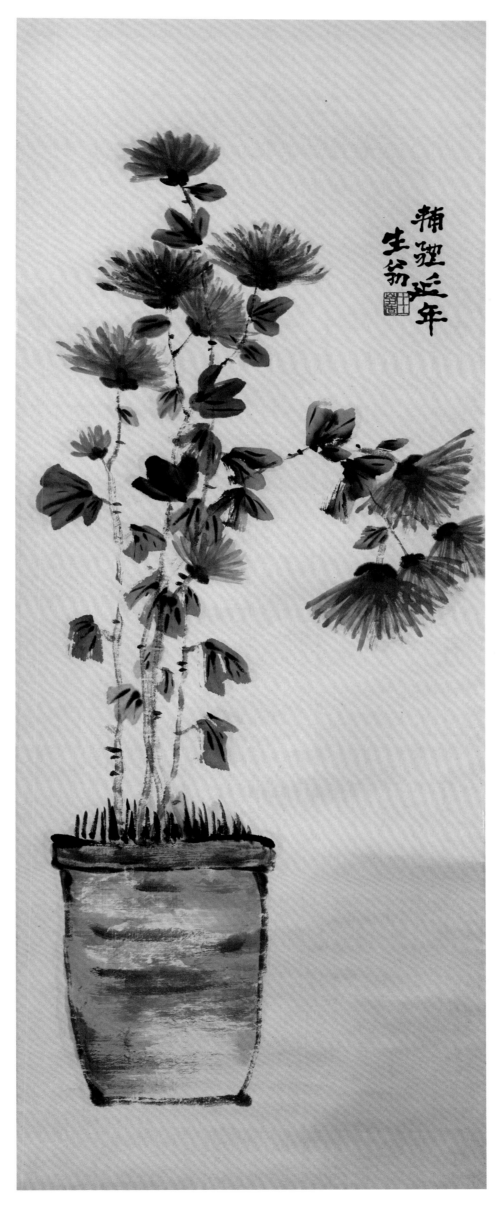

菊花
纸本设色
89厘米×34厘米

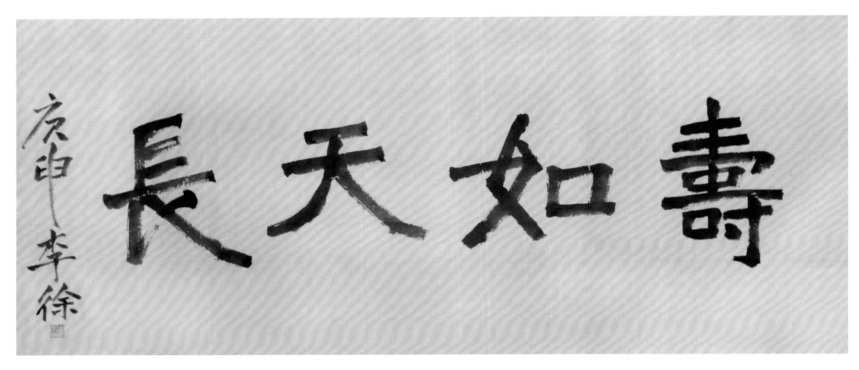

楷书
纸本
55厘米×132厘米
庚申（1920）年作

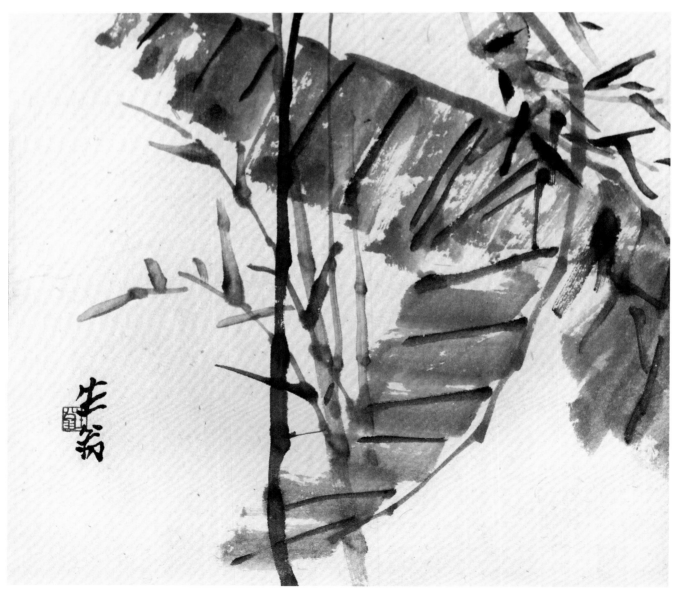

翠竹蕉叶
纸本设色
22厘米×24厘米

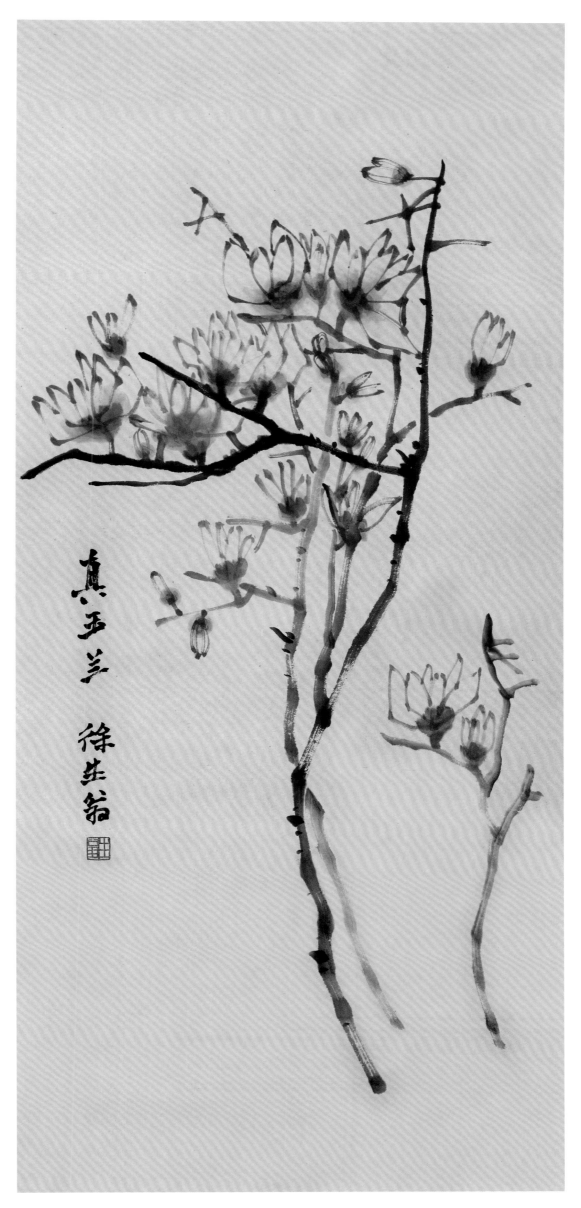

真玉兰
纸本设色
98厘米×45厘米

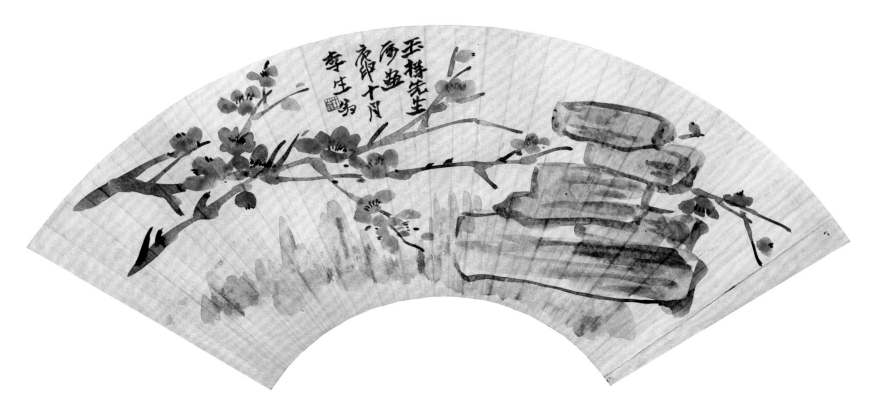

红梅扇面
纸本设色
19厘米×53厘米
庚申（1920）年作

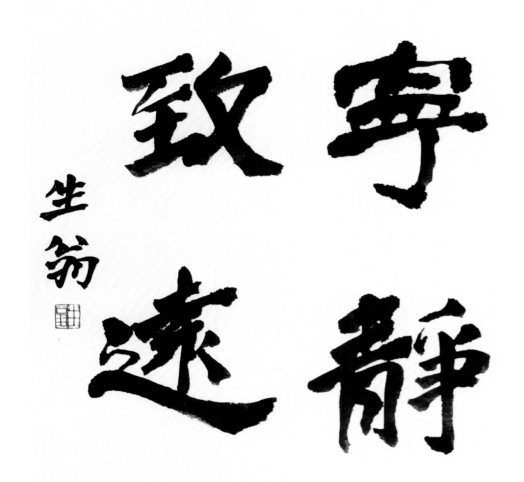

行书
纸本
39厘米×50厘米

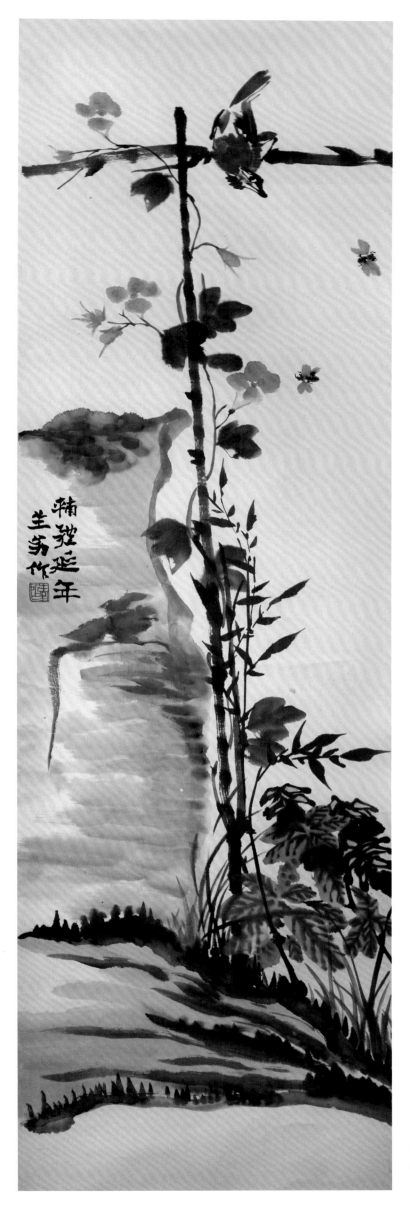

蜂鸟相戏百花开
纸本设色
165厘米×47厘米

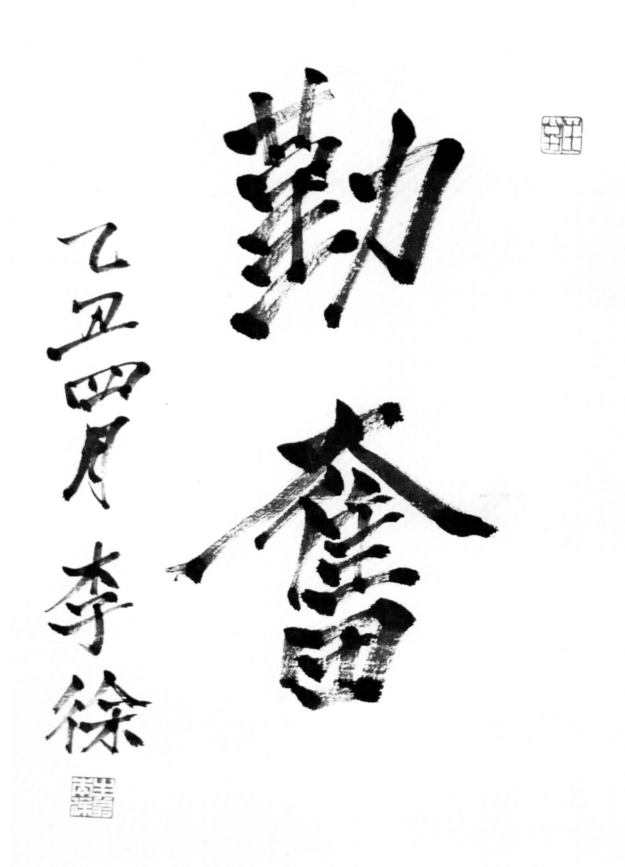

行书
纸本
55厘米×32厘米
乙丑（1925）年作

皇象盡人間殊少惟建
業有吳卅天發神讖碑若
篆若隸字勢雄傑相傳乃篆
書張懷瓘目以沈著痛快
真得其筆勢云戊辰一月
廿二日為雲路先生書 李生翁

行书
节黄长睿《东观余论》
纸本
165厘米×91厘米
戊辰（1928）年作

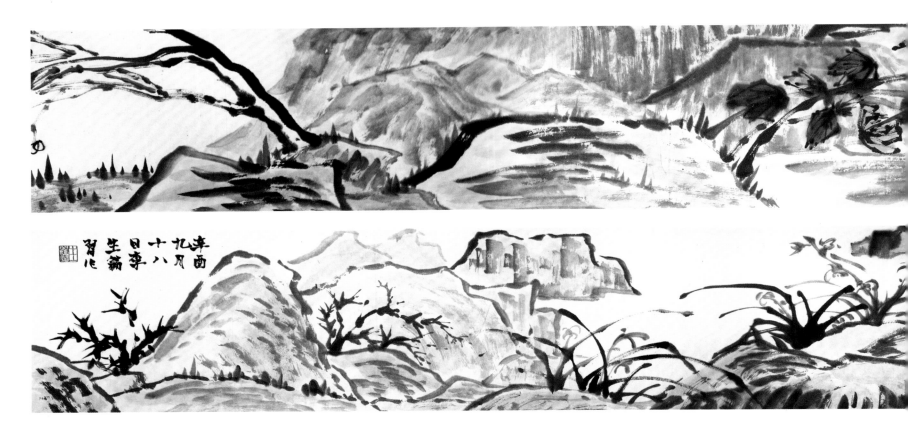

山水卷
纸本设色
21厘米×308厘米
辛酉（1921）年作

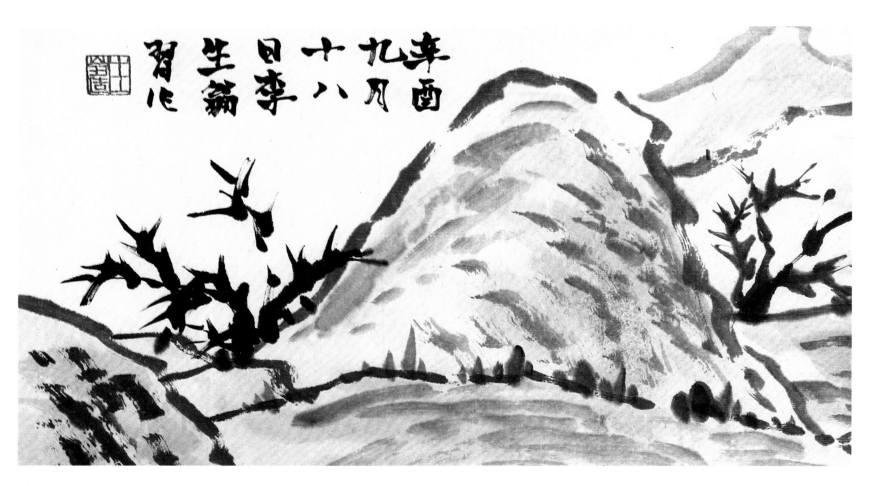

山水卷局部
纸本设色
辛酉（1921）年作

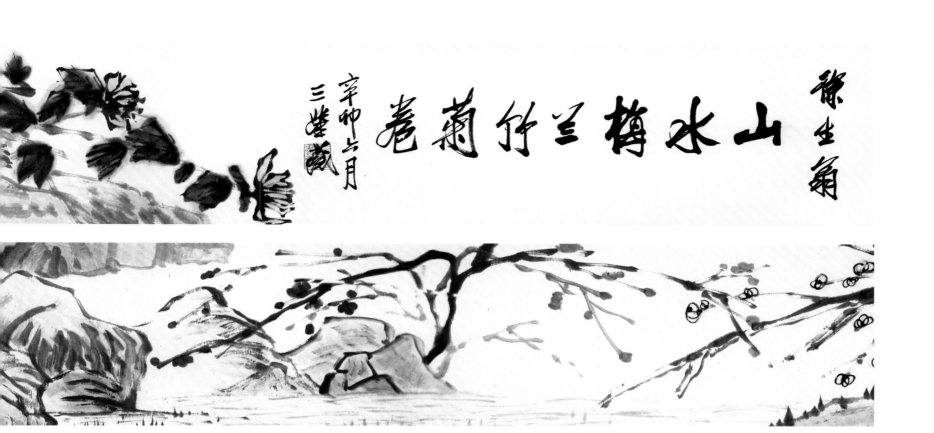

山水樽三竹菊卷

辛卯六月
三鑒藏

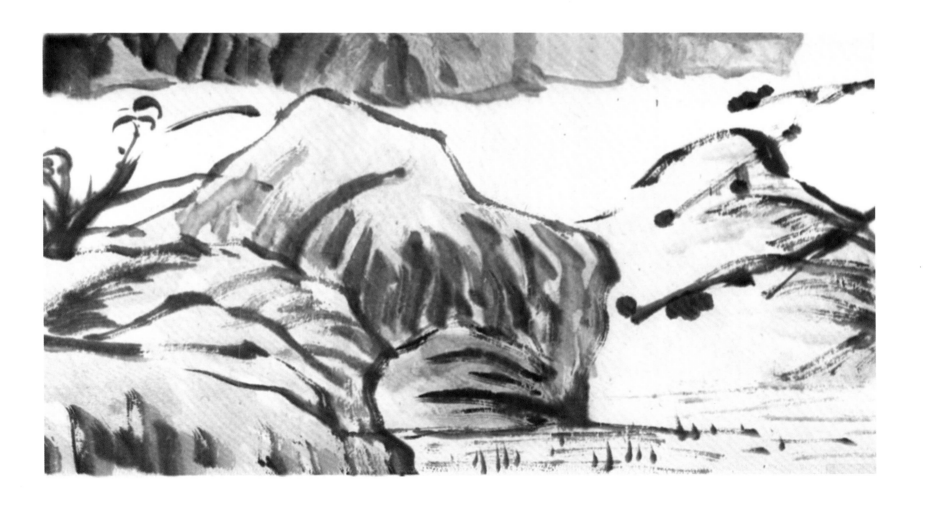

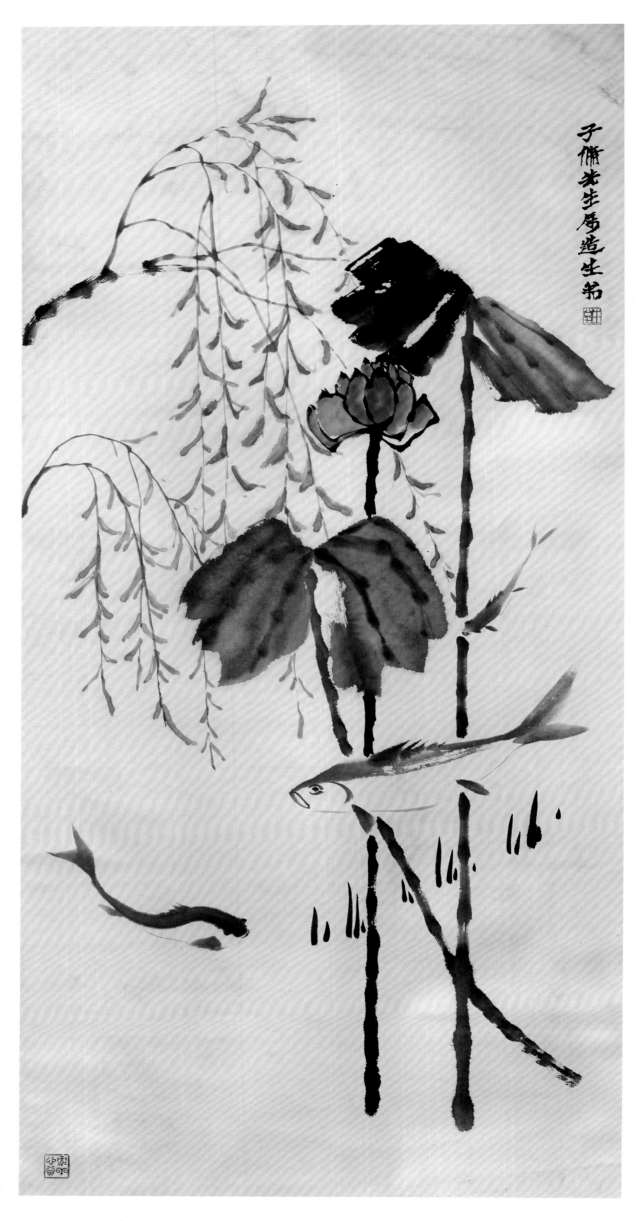

子備先生屬造生弟

荷塘清趣
纸本设色
137厘米×69厘米

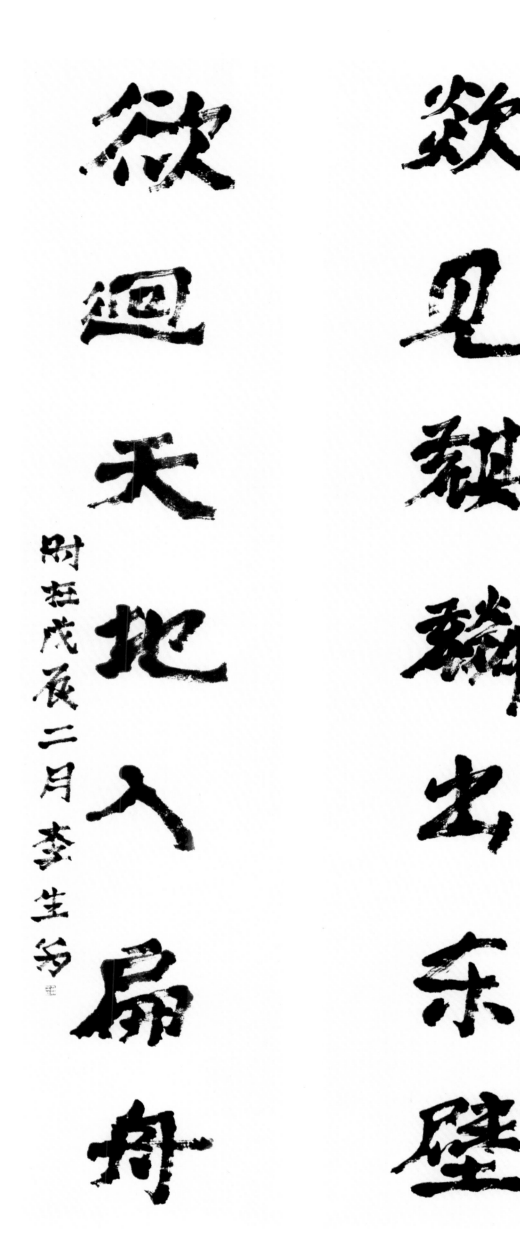

欲见鲲鹏出东壁
欲迴天地入扁舟

时在戊辰二月李生丹

行书七言联
纸本
239厘米×50厘米（每幅）
戊辰（1928）年作

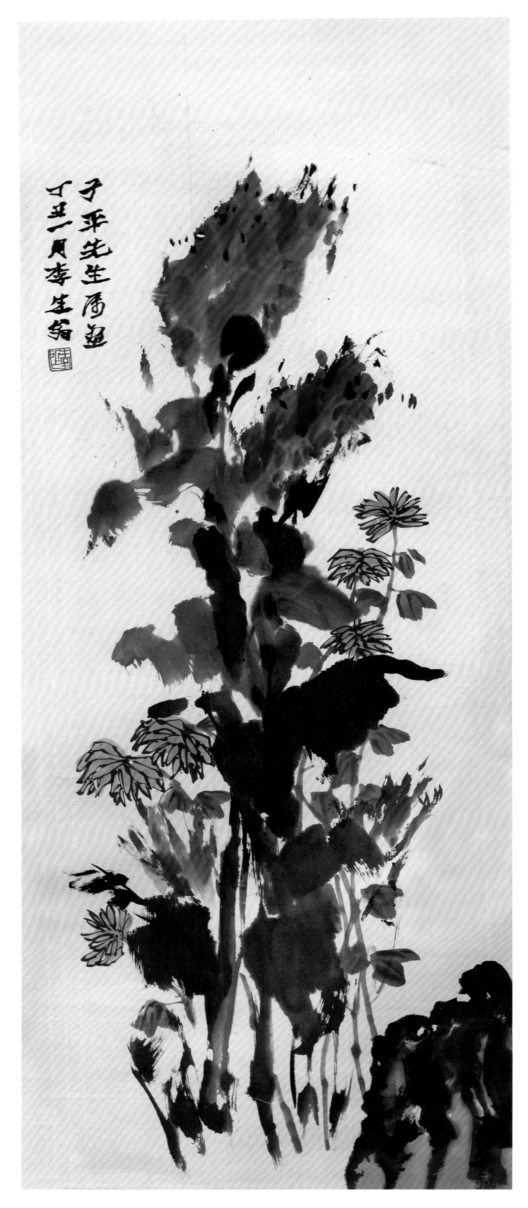

红冠黄菊
纸本设色
134厘米×55厘米
丁丑（1937）年作

游目四野外逍遥独延伫何萧簌清渠察华蓉
徐决佳人不在兹丽此将谁与荣曜去风窃窕
厥说阴雨不云远每雄书去蓝俦侣咇茂芜
愤诗振生先生属出 丁丑九月李生翁

行书
书张华诗《游目四野外》
纸本
130厘米×33厘米
丁丑（1937）年作

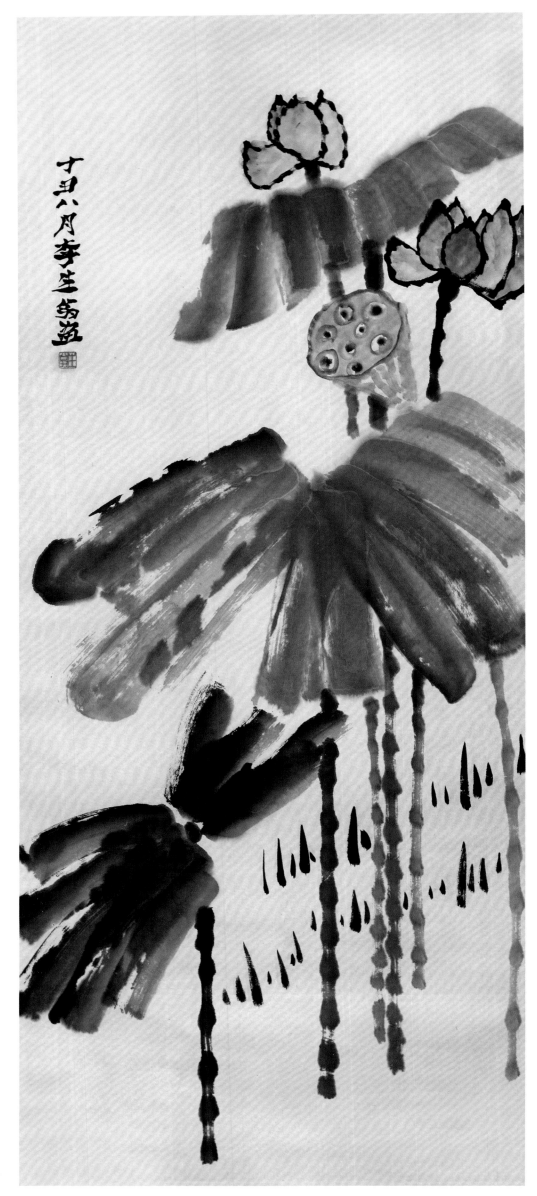

红荷青藕
纸本设色
143厘米×50厘米
丁丑（1937）年作

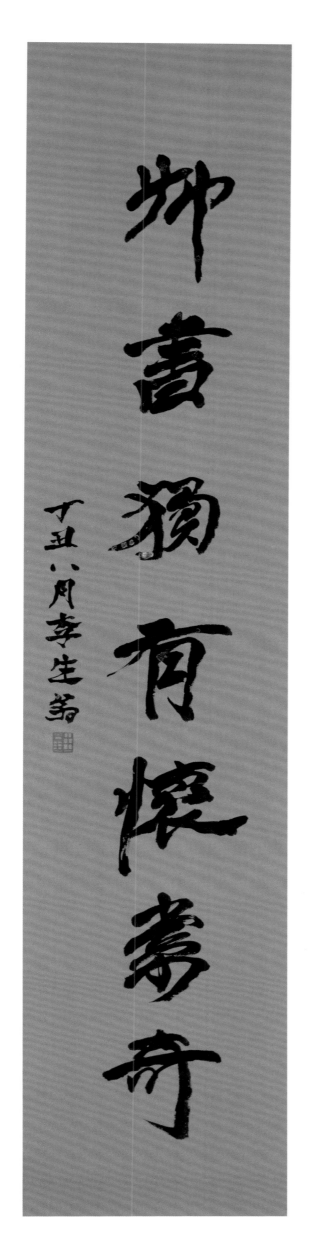
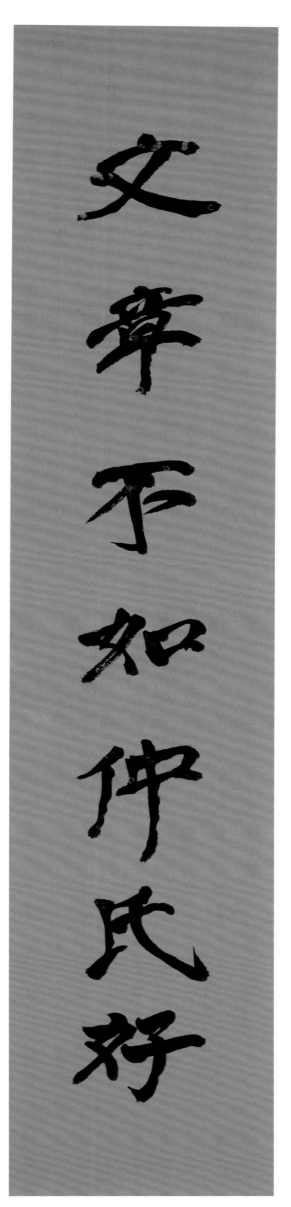

文章不如仲氏好

帅言犹有懷壽奇

丁丑八月孝生翁

行书七言联
纸本
128厘米×28厘米（每幅）
丁丑（1937）年作

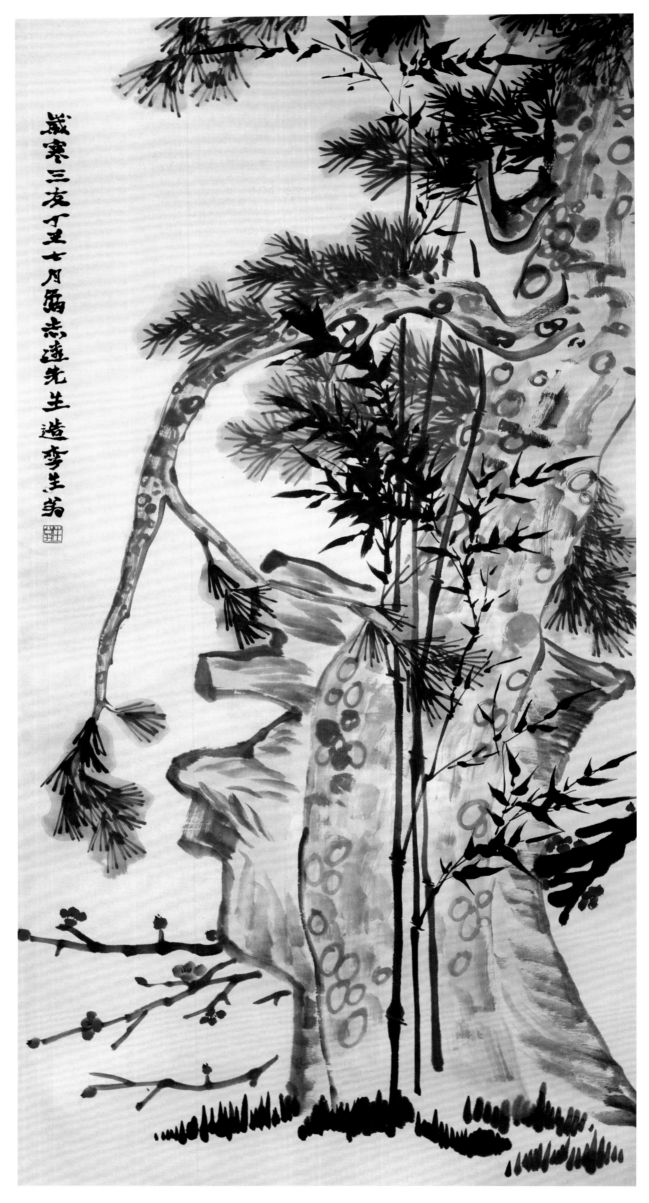

岁寒三友

纸本设色

135厘米×68厘米

丁丑（1937）年作

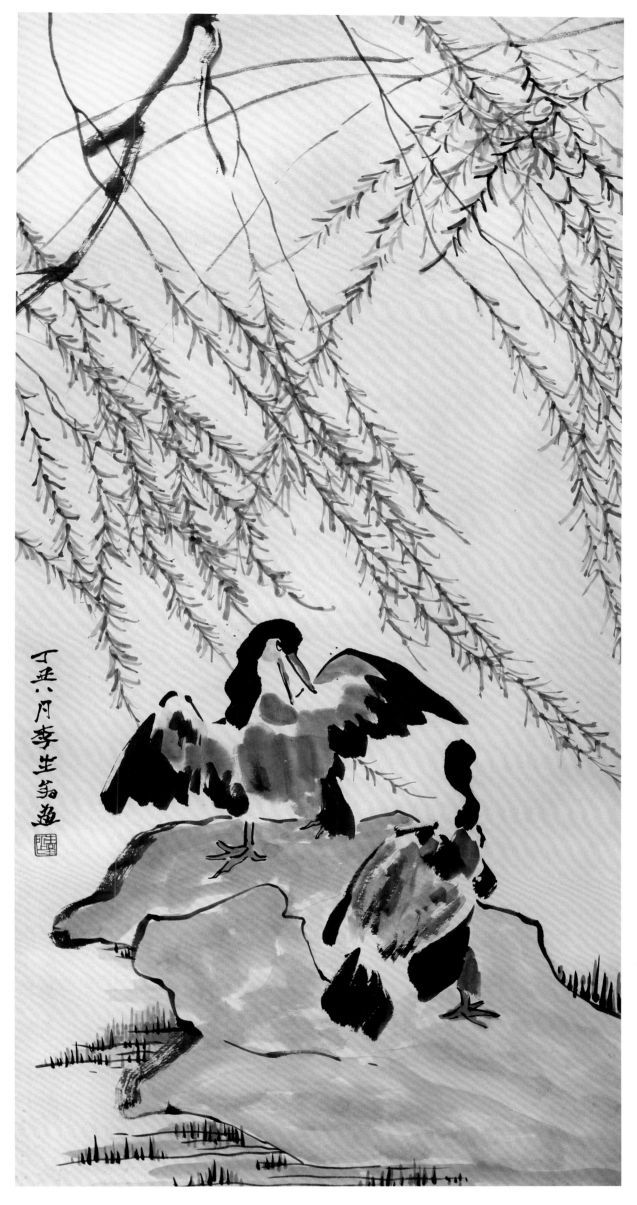

春来鹭鸟
纸本设色
137厘米×67厘米
丁丑（1937）年作

欲見西陽出東壁

濡染大筆何淋漓

徐生翁

行楷七言联
纸本
179厘米×47厘米（每幅）

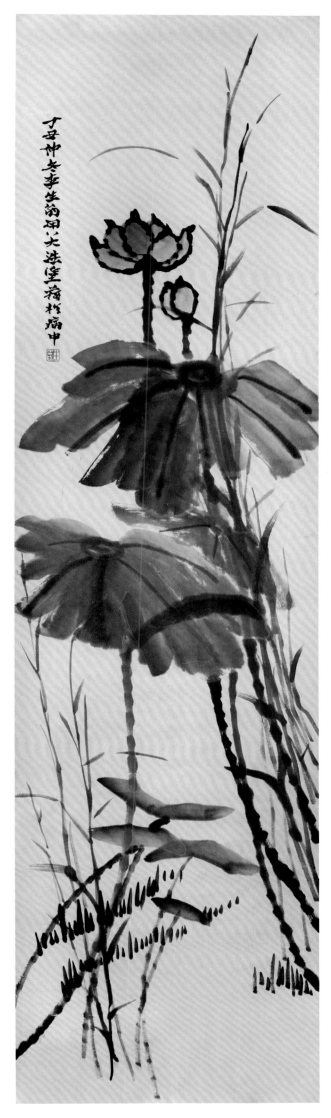

红荷生草塘
纸本设色
180厘米×50厘米
丁丑（1937）年作

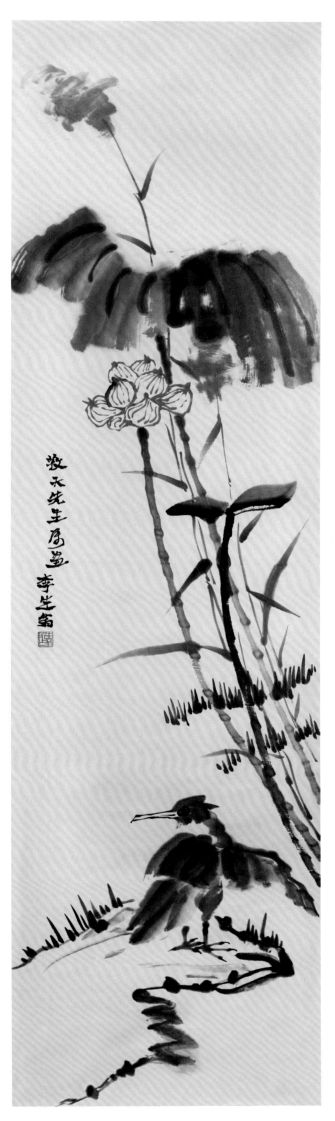

荷塘鹭鸟
纸本设色
180厘米×50厘米

心屏其道九窍循理诗形先盈日不见色

耳不闻声静坐田上罐其其道下失其

草世荣先生房中 书管子滹李生翁

行书
书古代养生格言
纸本
132厘米×33厘米

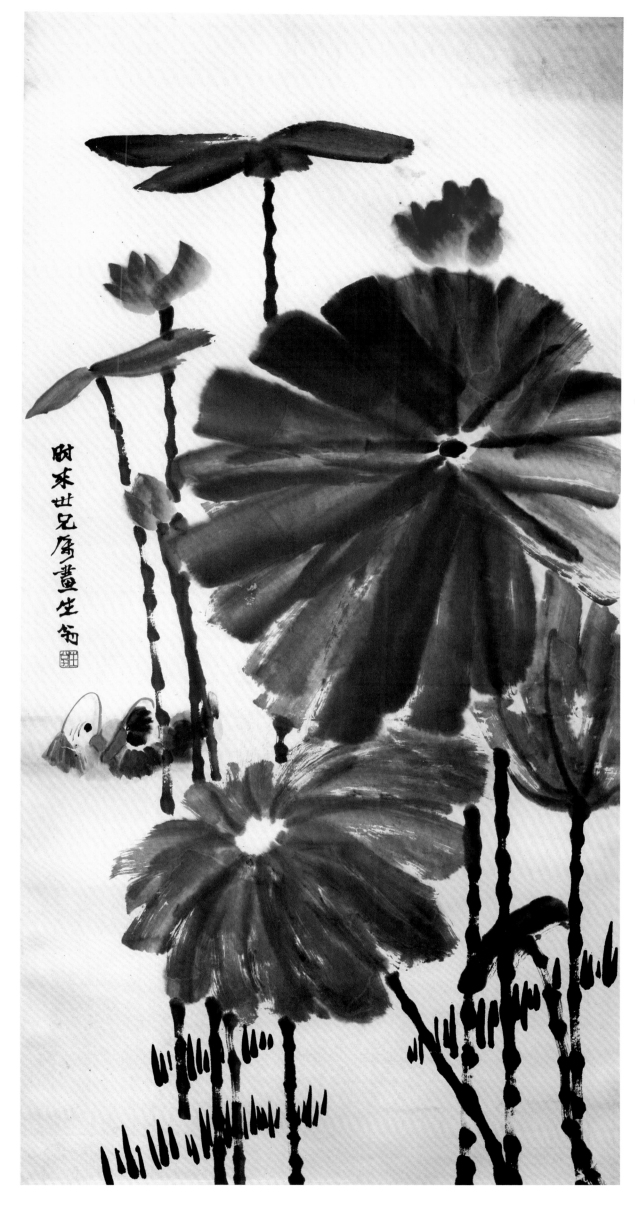

荷花鸳鸯
纸本设色
136厘米×68厘米

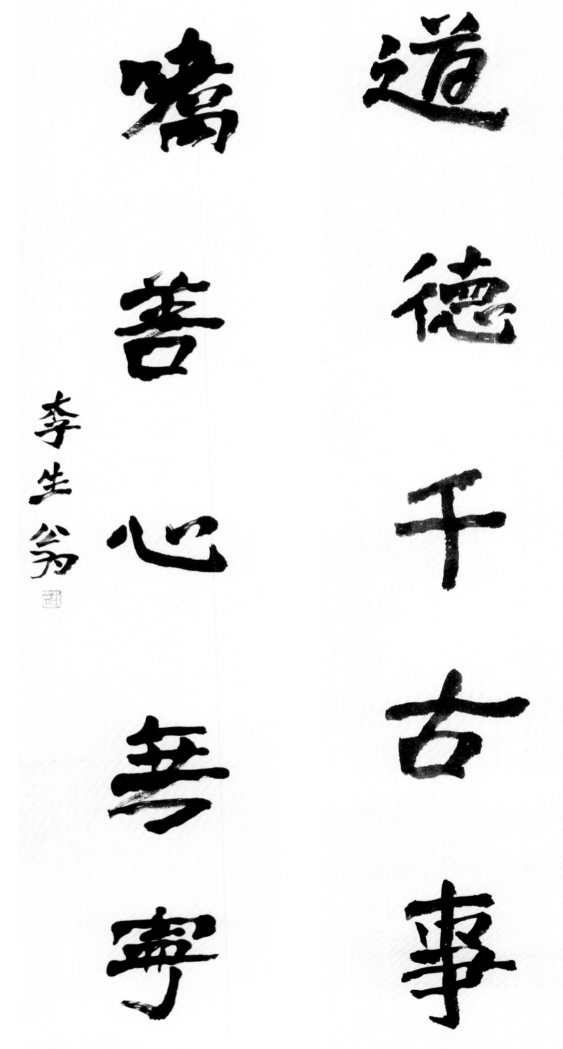

道德千古事

寫善心事寧

李生翁

行书五言联
纸本
135厘米×33厘米（每幅）

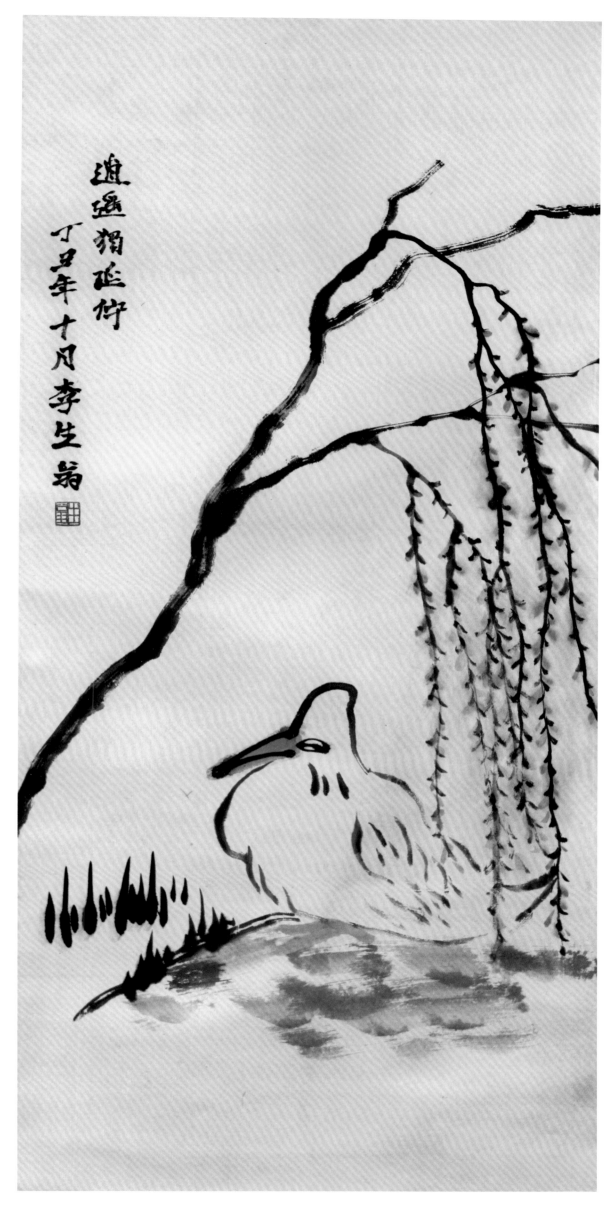

逍遥独延伫
丁丑年十月 李生翁

逍遥独延伫
纸本设色
94厘米×44厘米
丁丑（1937）年作

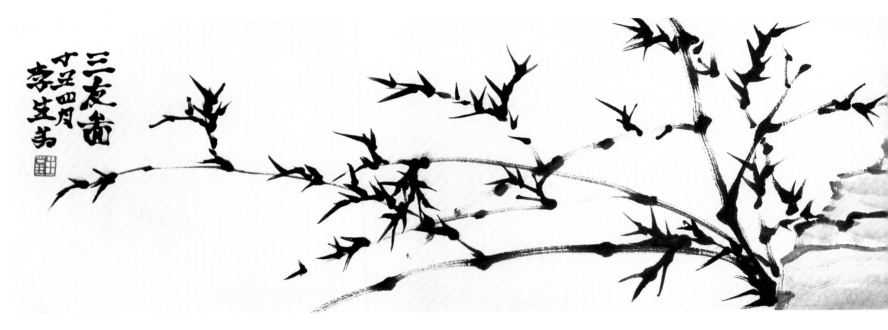

三友图卷
纸本设色
27厘米×162厘米
丁丑（1937）年作

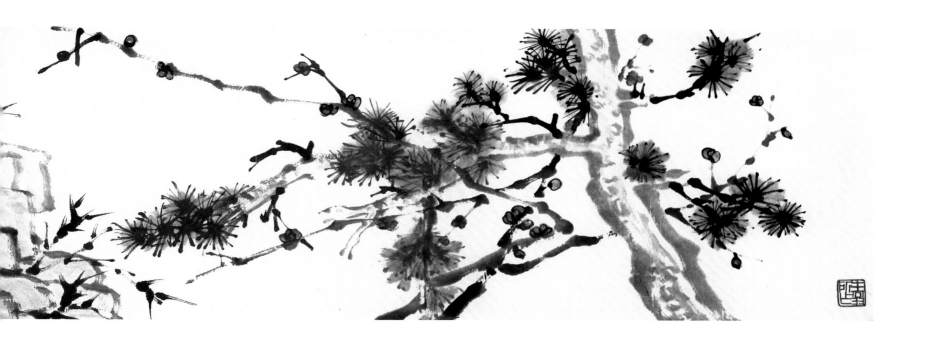

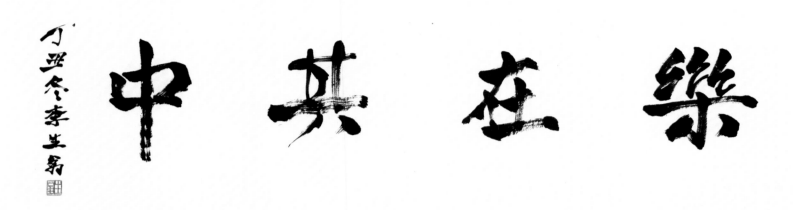

行书
纸本
33厘米×104厘米
丁丑（1937）年作

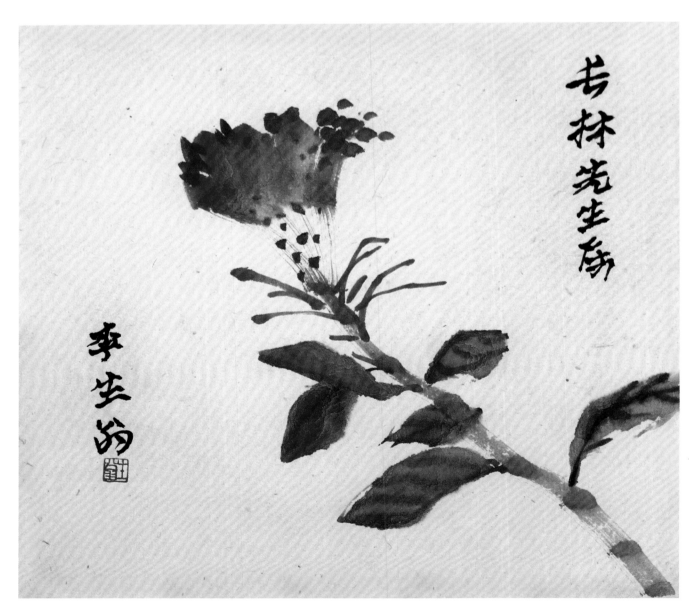

鸡冠花
纸本设色
22厘米×24厘米

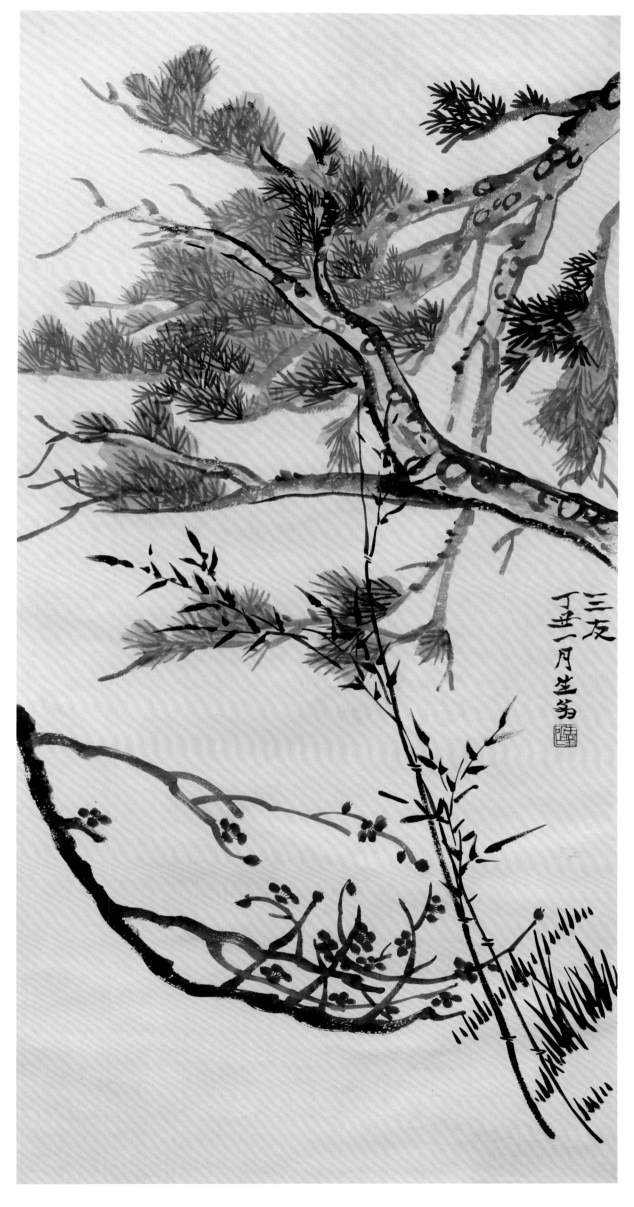

三友
纸本设色
129厘米×65厘米
丁丑（1937）年作

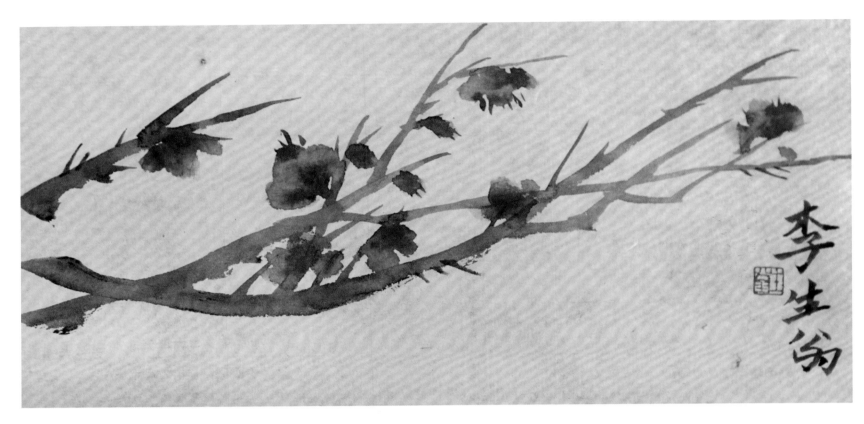

梅枝册页之一
纸本设色
12厘米×25厘米

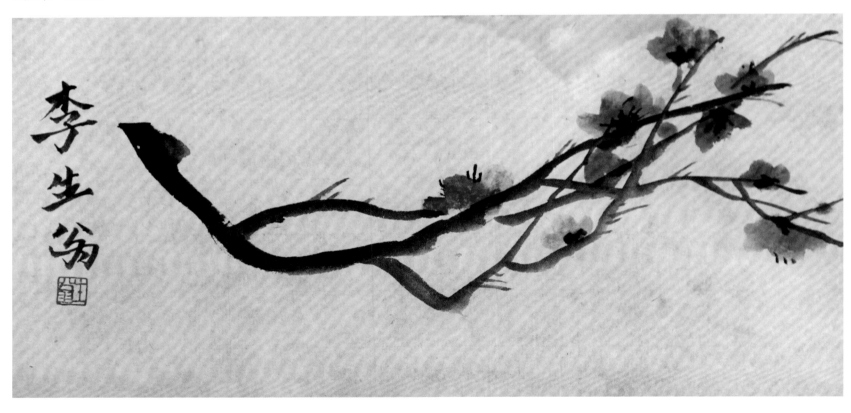

梅枝册页之二
纸本设色
12厘米×25厘米

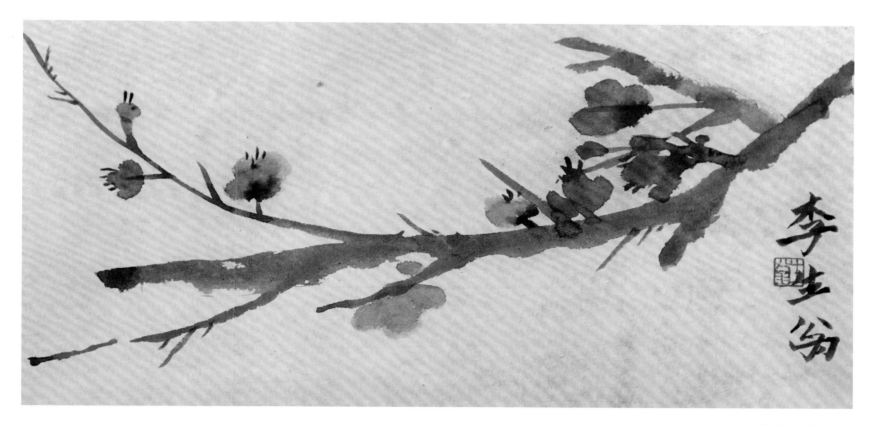

梅枝册页之三
纸本设色
12厘米×25厘米

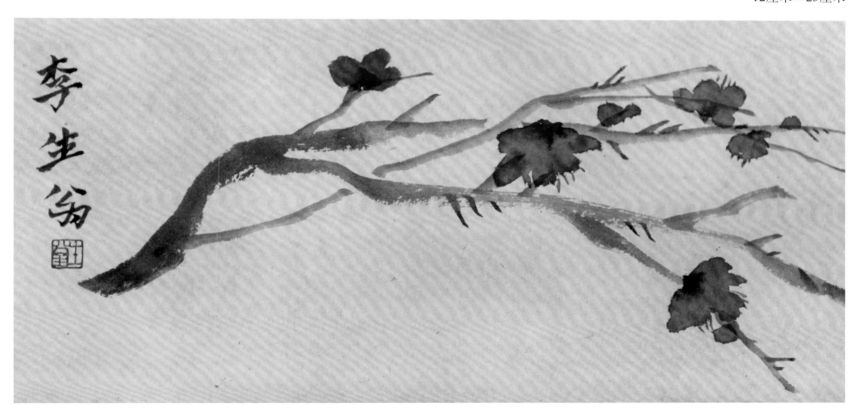

梅枝册页之四
纸本设色
12厘米×25厘米

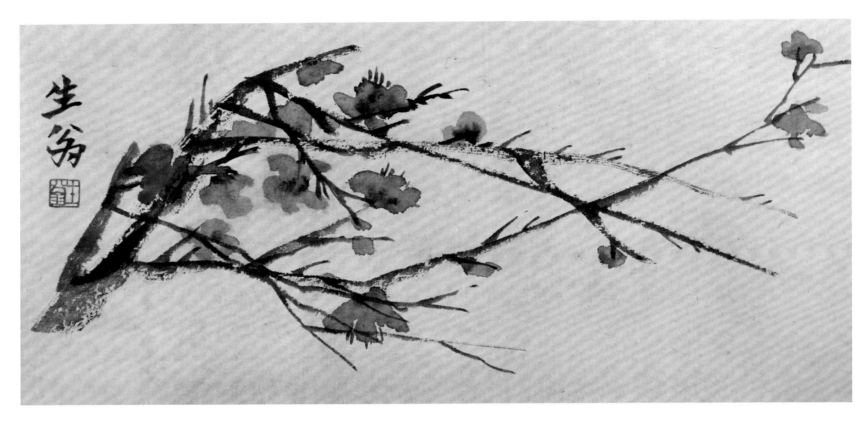

梅枝册页之五
纸本设色
12厘米×25厘米

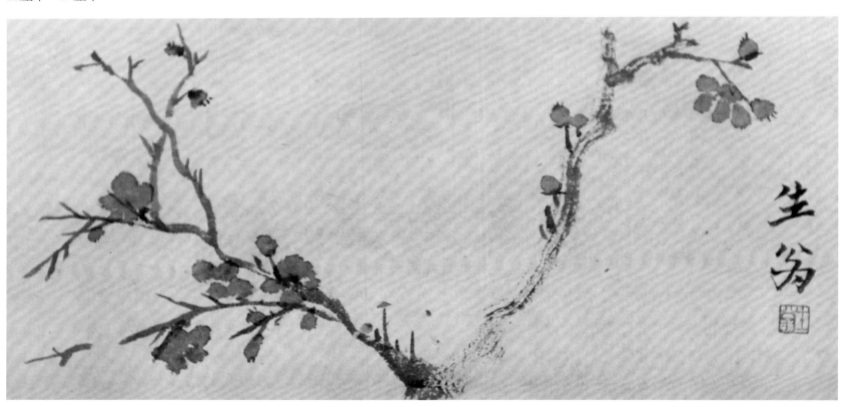

梅枝册页之六
纸本设色
12厘米×25厘米

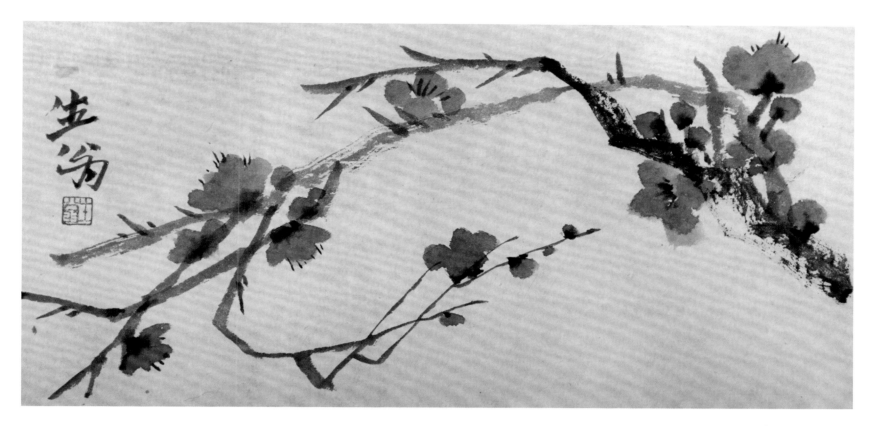

梅枝册页之七
纸本设色
12厘米×25厘米

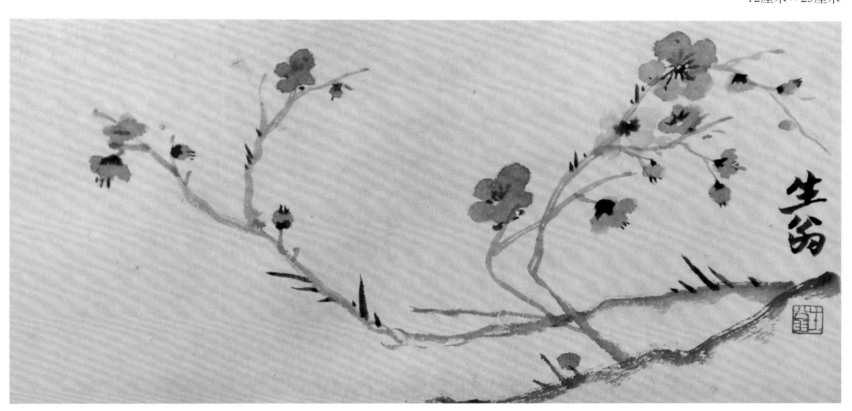

梅枝册页之八
纸本设色
12厘米×25厘米

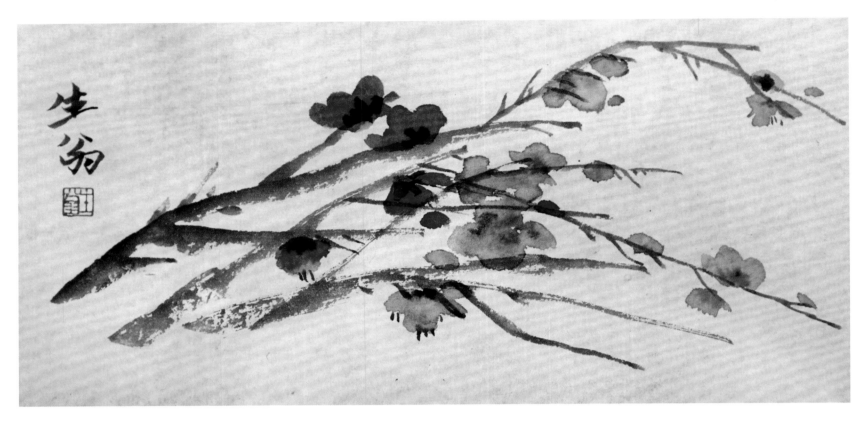

梅枝册页之九
纸本设色
12厘米×25厘米

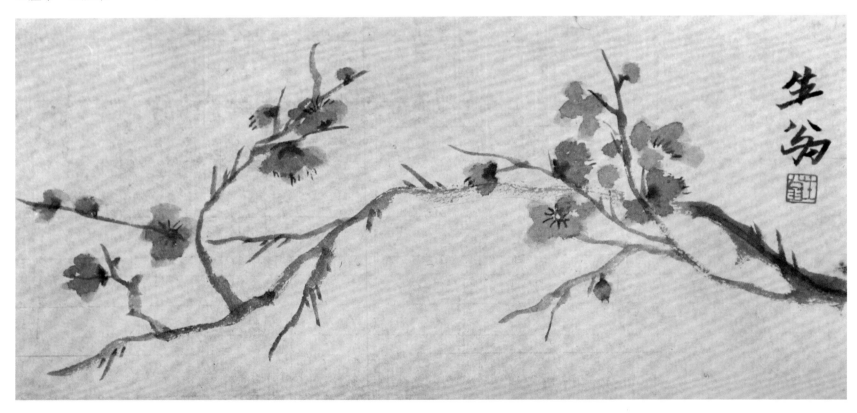

梅枝册页之十
纸本设色
12厘米×25厘米

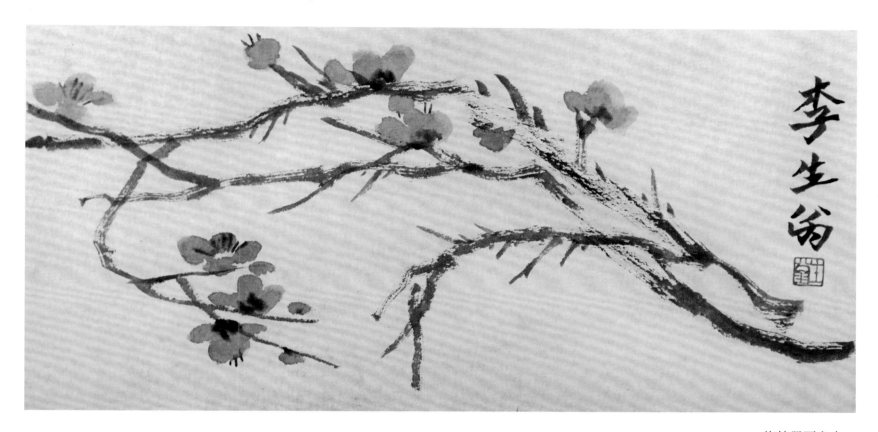

梅枝册页之十一
纸本设色
12厘米×25厘米

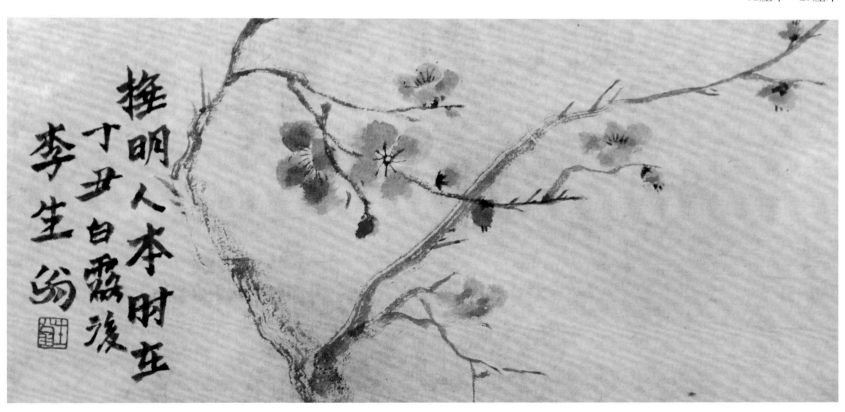

梅枝册页之十二
纸本设色
12厘米×25厘米
丁丑（1937）年作

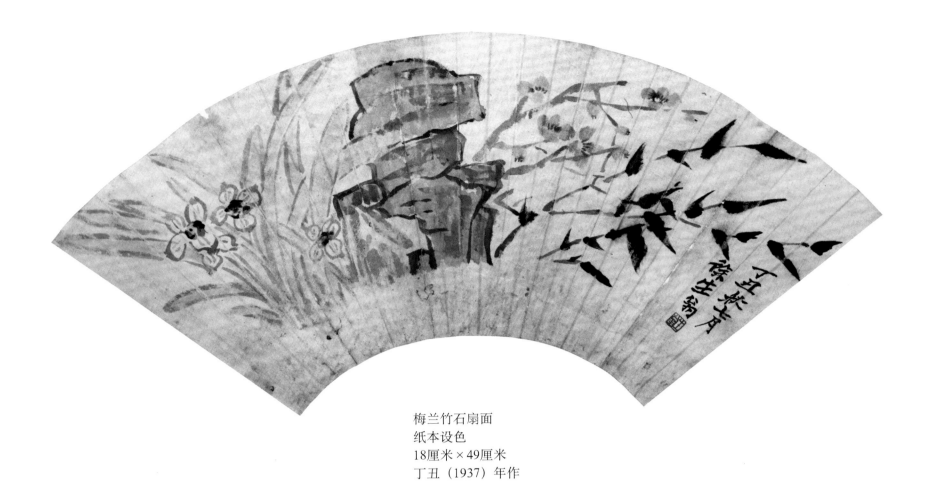

梅兰竹石扇面
纸本设色
18厘米×49厘米
丁丑（1937）年作

梅竹双清
纸本设色
22厘米×24厘米
戊寅（1938）年作

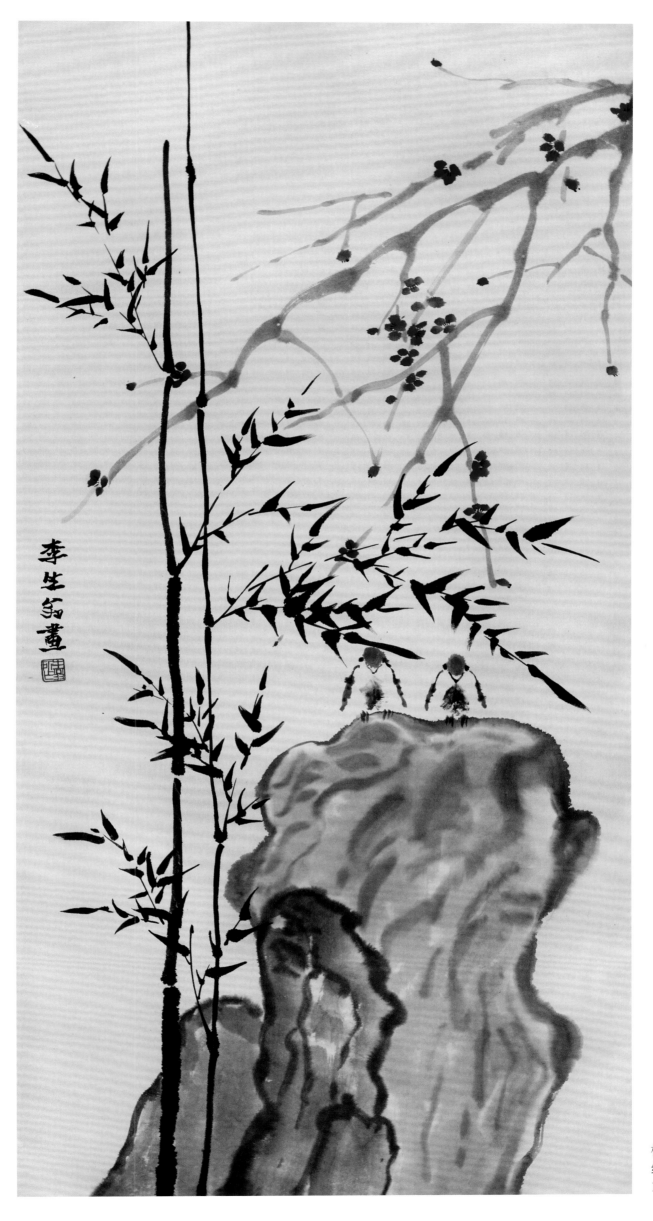

梅竹石三君子
纸本设色
130厘米×66厘米

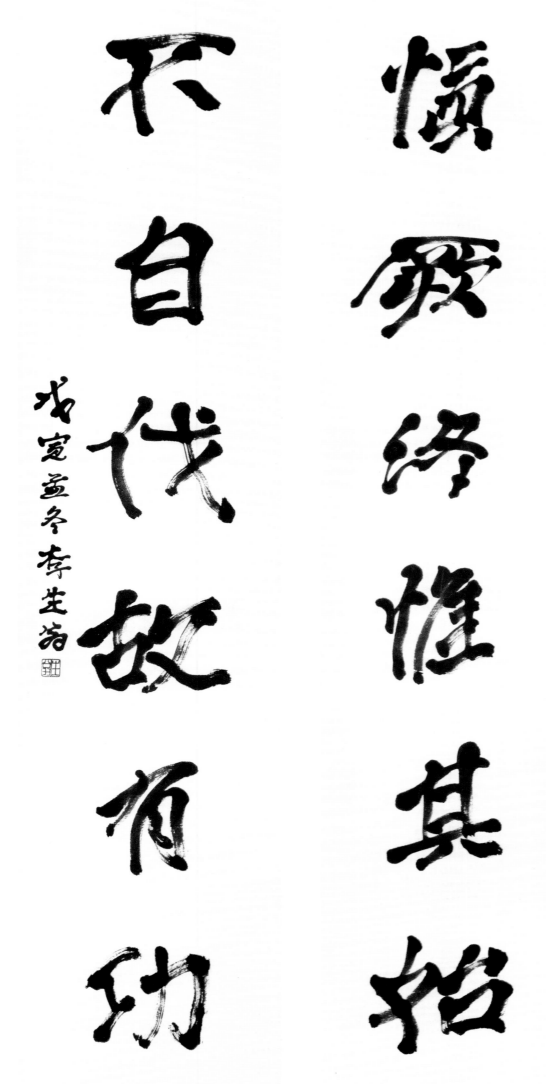

憤啟终惟其始

不自伐故有功

戊寅孟冬 李生翁

行书七言联
纸本
133厘米×32厘米（每幅）
戊寅（1938）年作

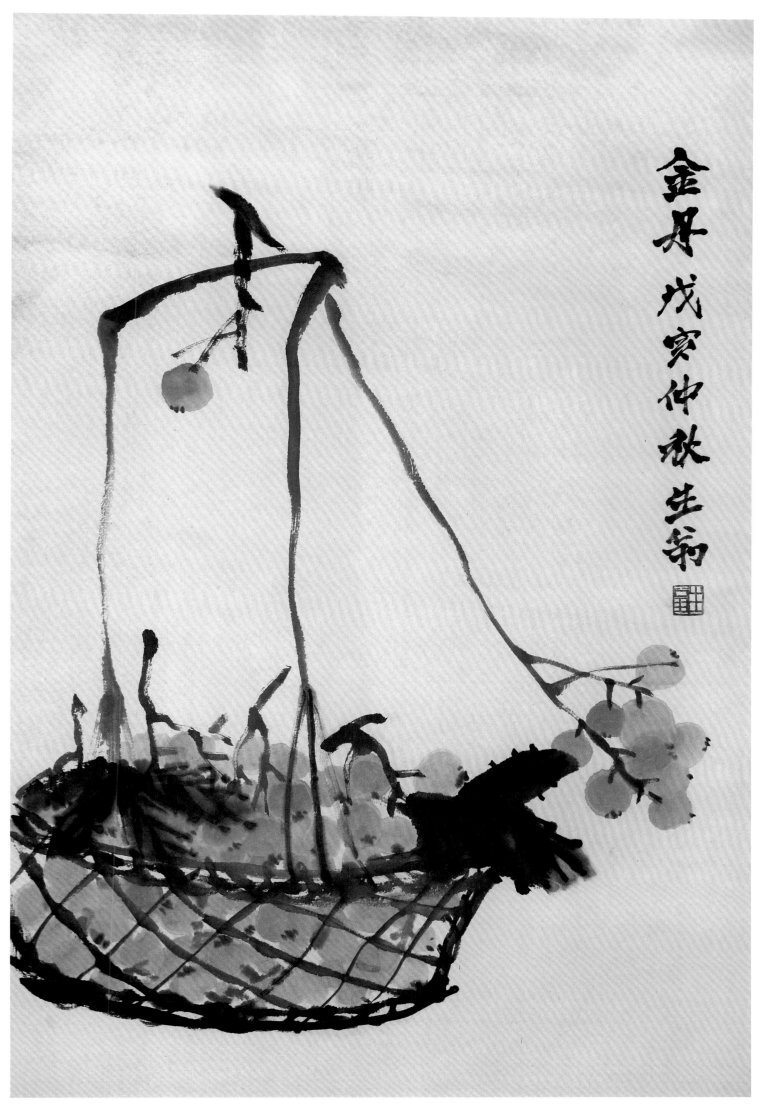

金丹 戊寅仲秋生翁

金丹
纸本设色
69厘米×46厘米
戊寅（1938）年作

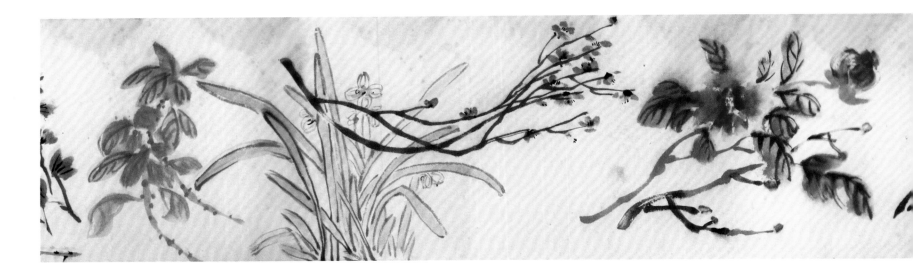

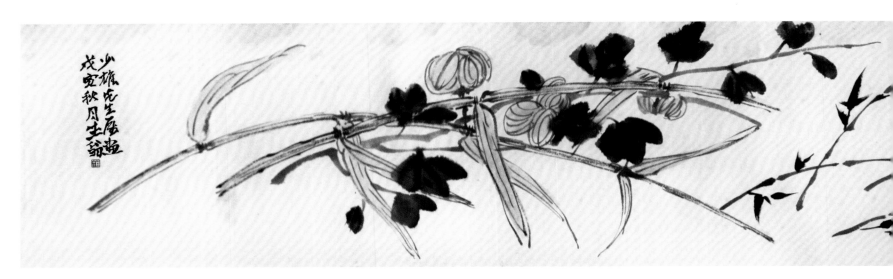

花卉卷
纸本设色
28厘米×404厘米
戊寅（1938）年作

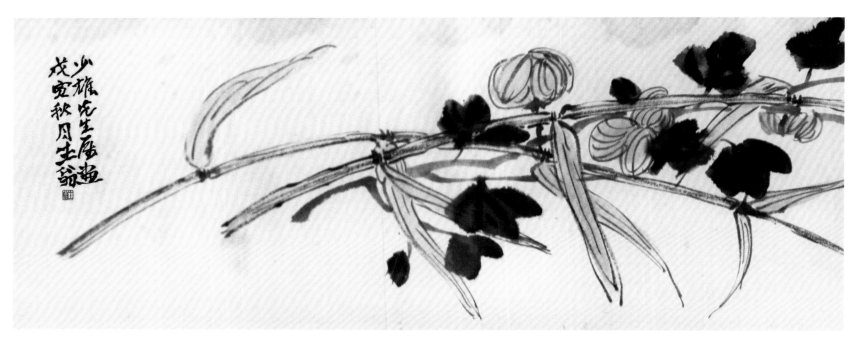

花卉卷局部
纸本设色
28厘米×404厘米
戊寅（1938）年作

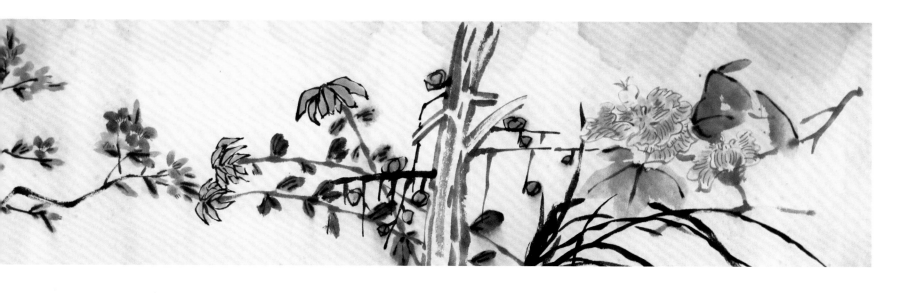

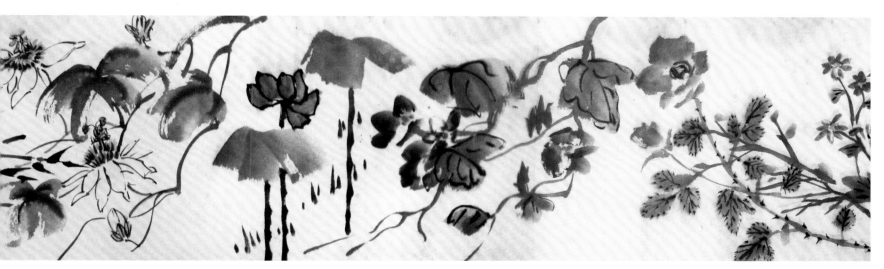

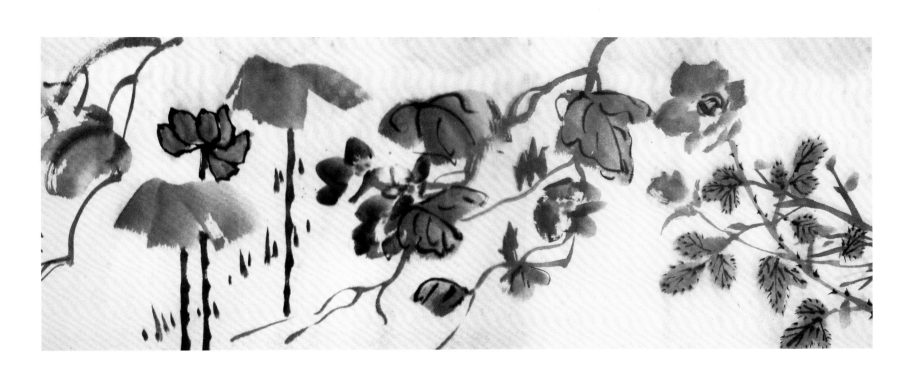

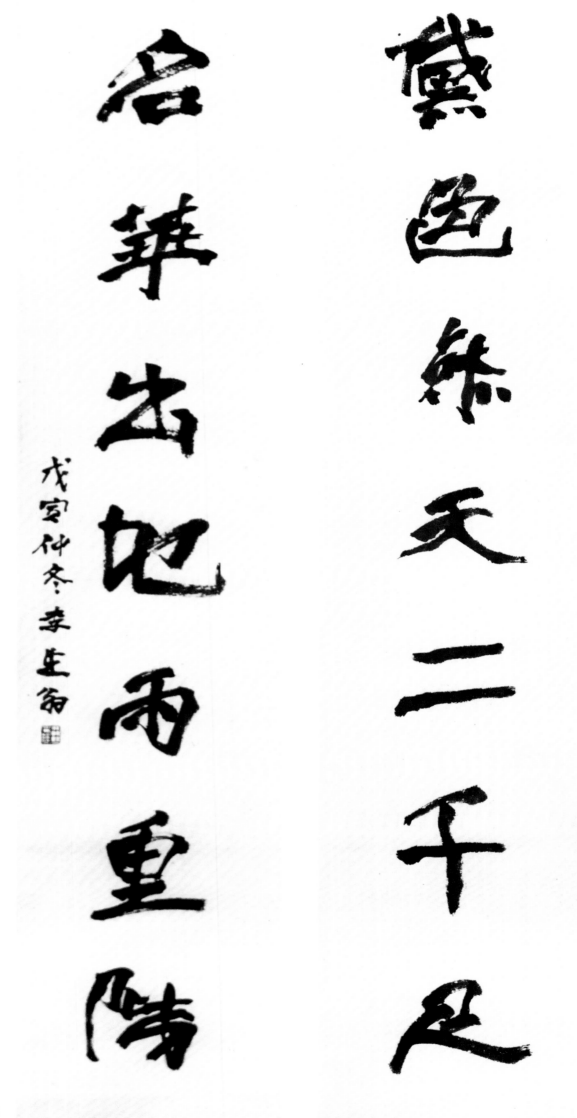

行书七言联
纸本
118厘米×27厘米（每幅）
戊寅（1938）年

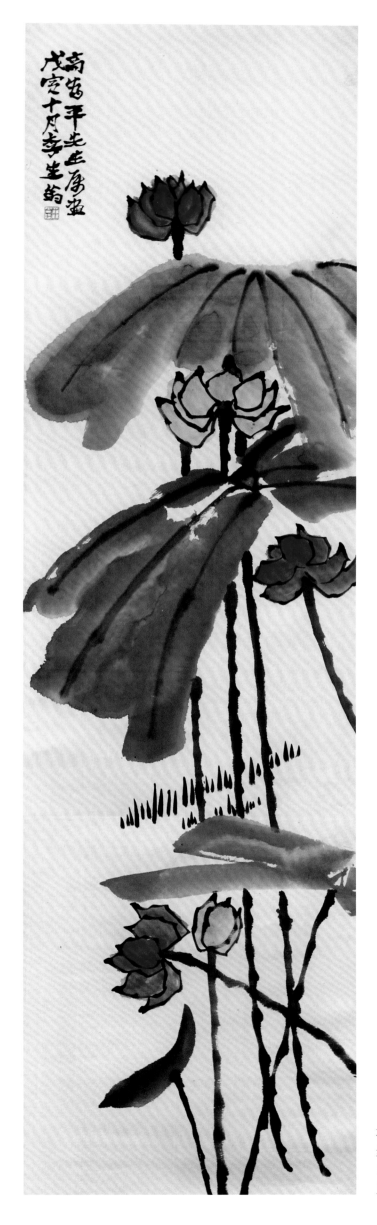

荷花盛开
纸本设色
176厘米×48厘米
戊寅（1938）年作

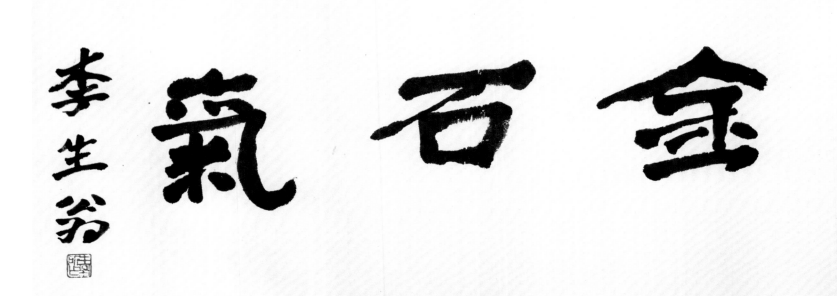

行书
纸本
42厘米×86厘米

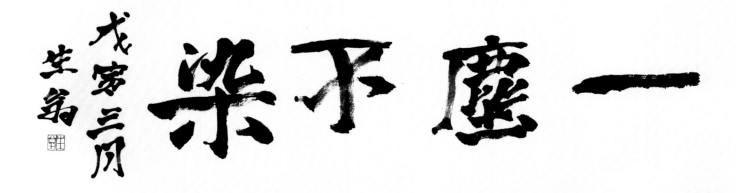

行书
纸本
35厘米×103厘米
戊寅（1938）年

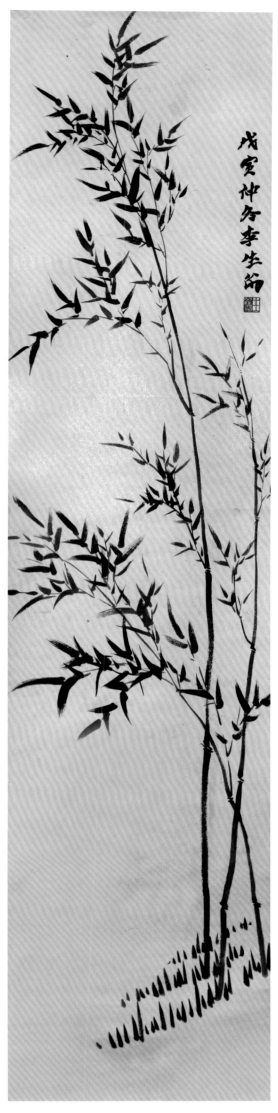

墨竹
纸本设色
128厘米×31厘米
戊寅（1938）年

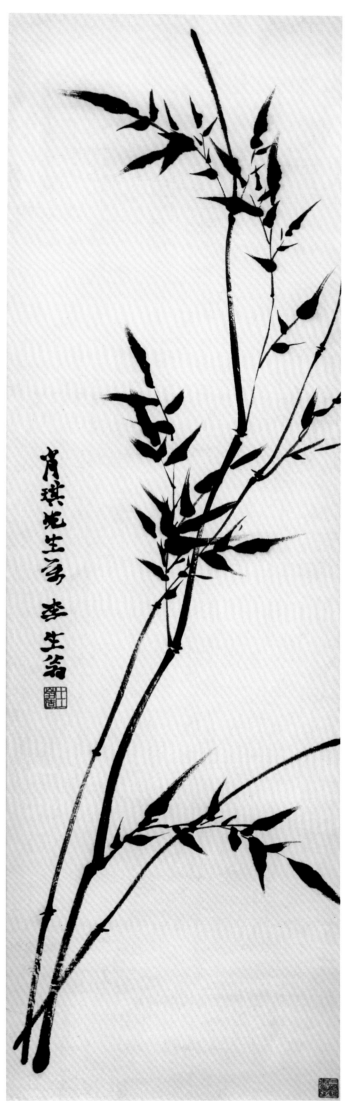

墨竹迎风
纸本设色
88厘米×27厘米

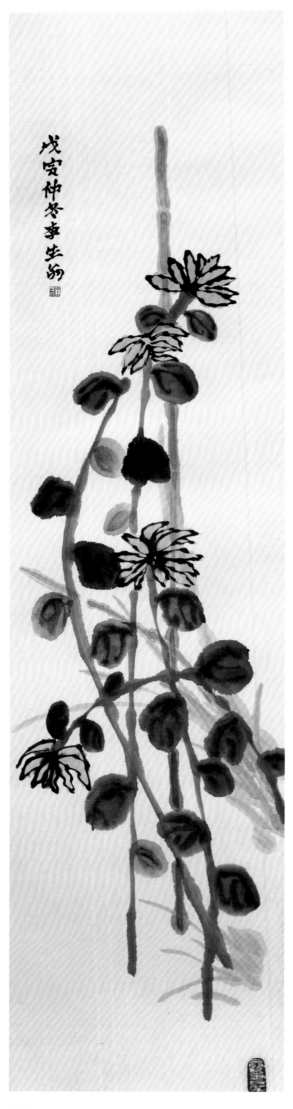

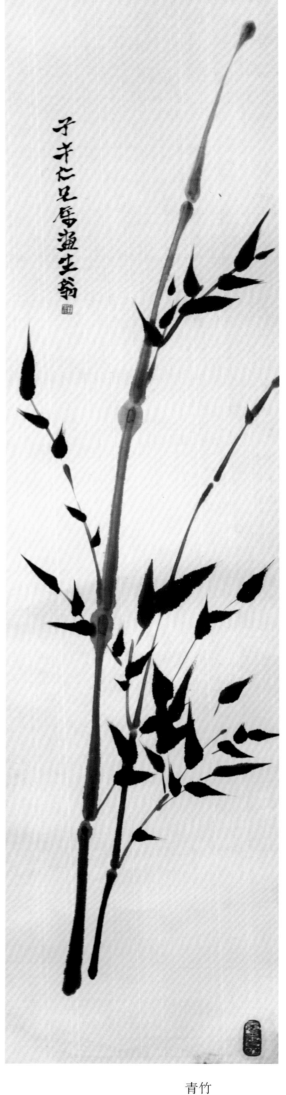

黄菊
纸本设色
97厘米×24厘米
戊寅（1938）年作

青竹
纸本设色
97厘米×24厘米

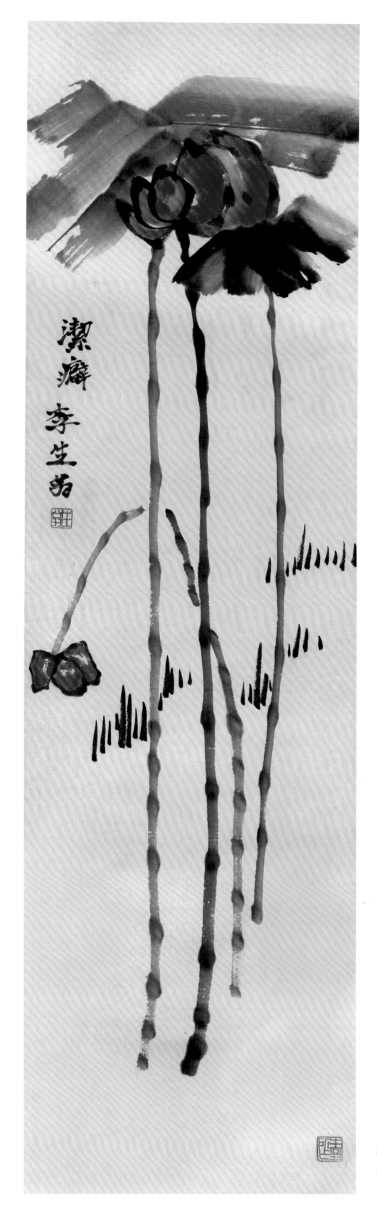

荷花
纸本设色
130厘米×33厘米

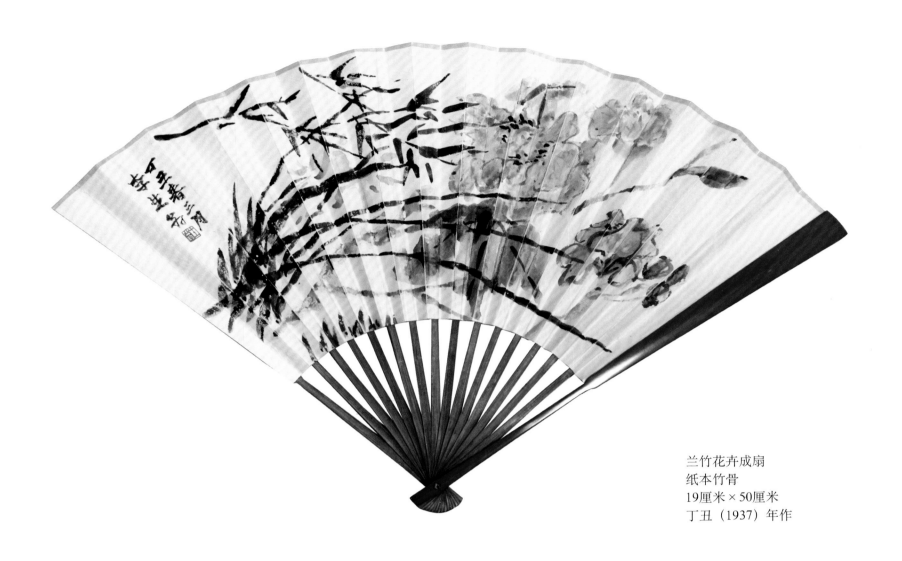

兰竹花卉成扇
纸本竹骨
19厘米×50厘米
丁丑（1937）年作

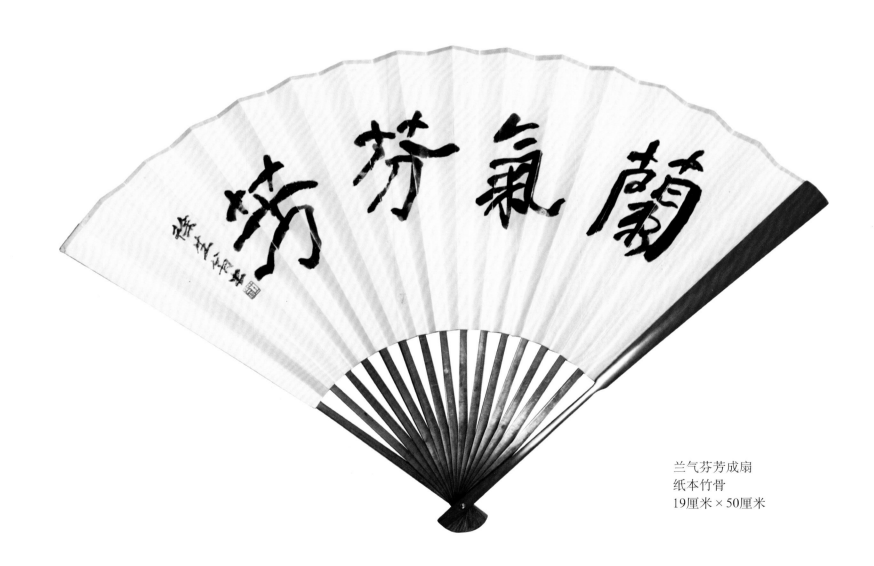

兰气芬芳成扇
纸本竹骨
19厘米×50厘米

竹居扇面
纸本设色
19厘米×53厘米
戊寅（1938）年作

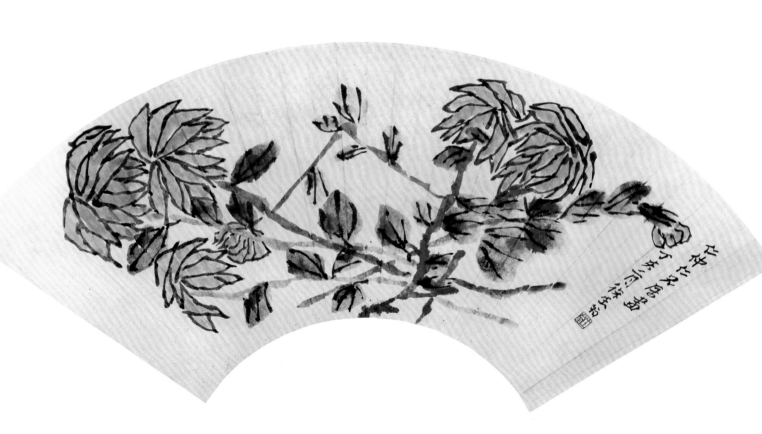

菊花扇面
纸本设色
19厘米×53厘米
丁亥（1947）年作

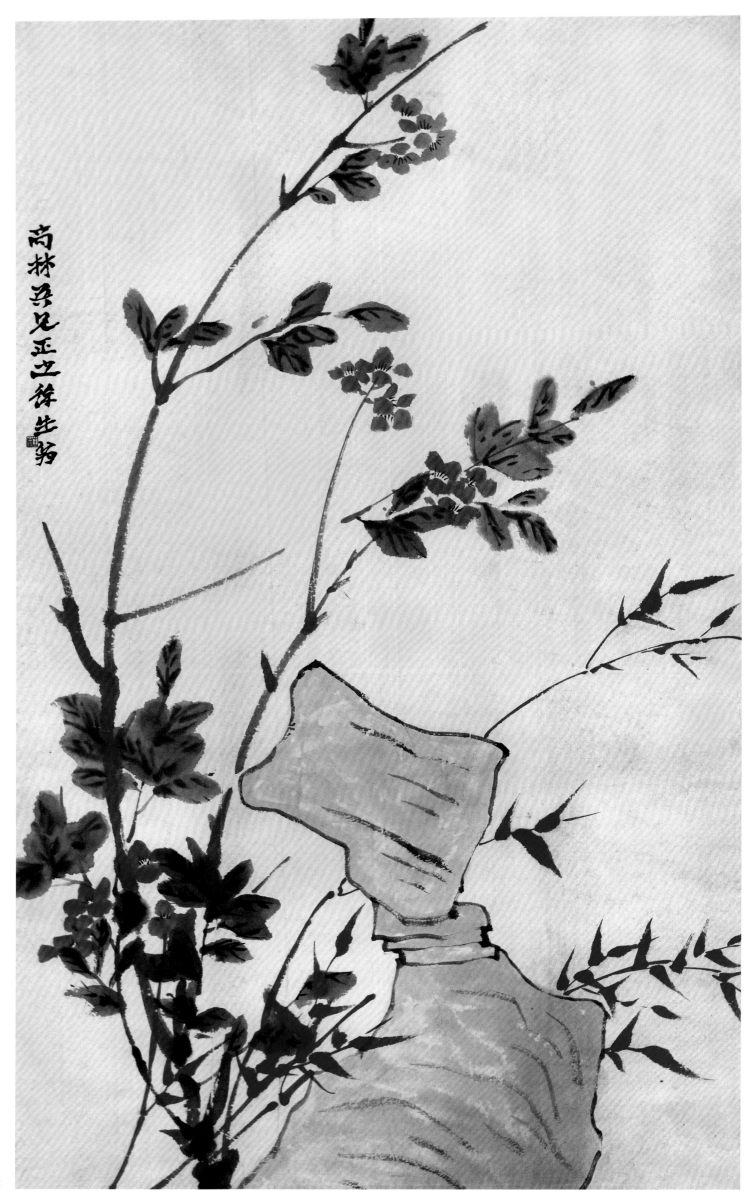

高林英兄正之 徐生翁

红花青石
纸本设色
94厘米×58厘米

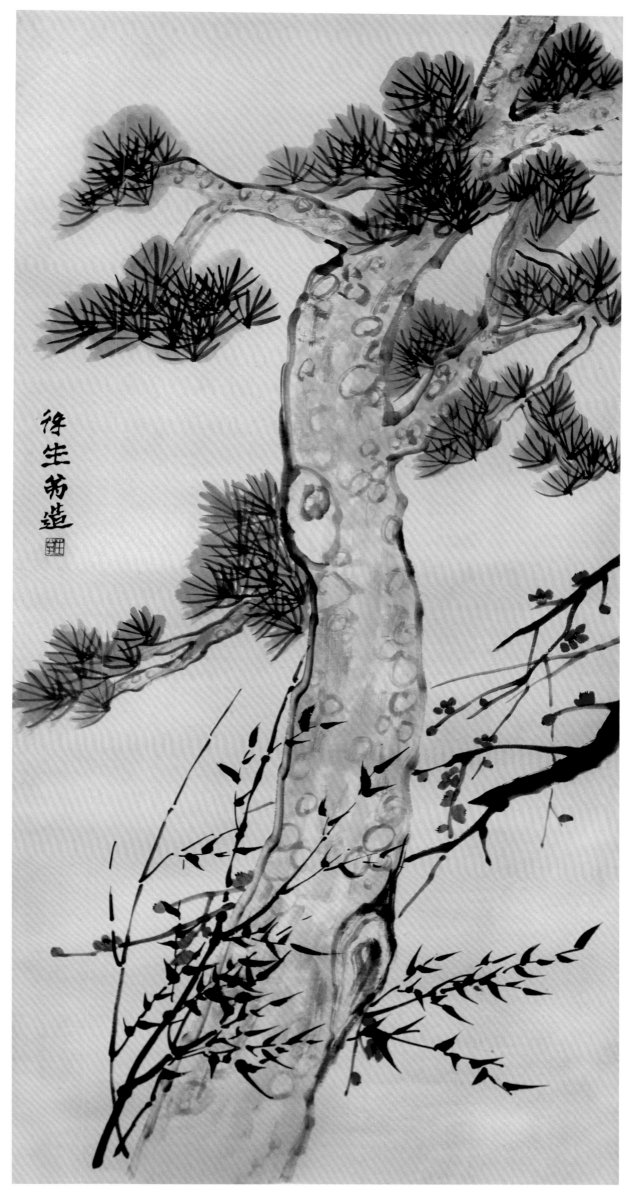

松竹梅
纸本设色
135厘米×68厘米

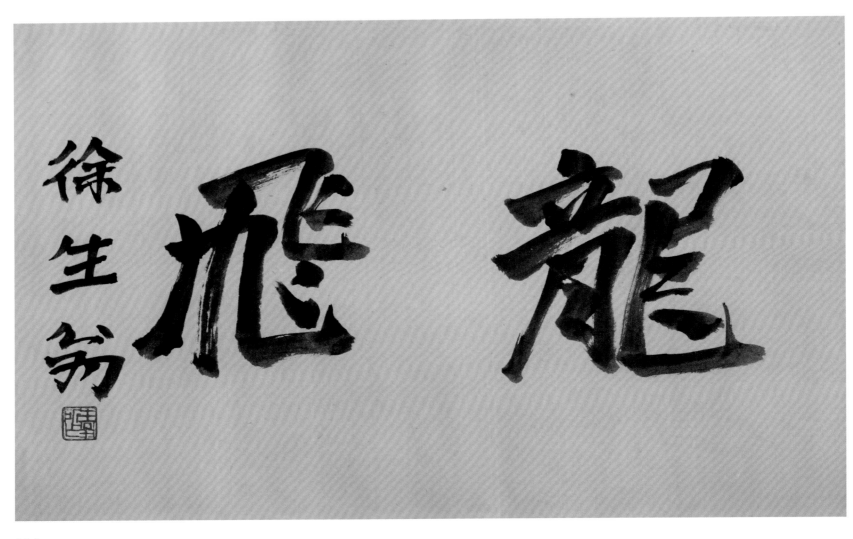

行书
纸本
37厘米×60厘米

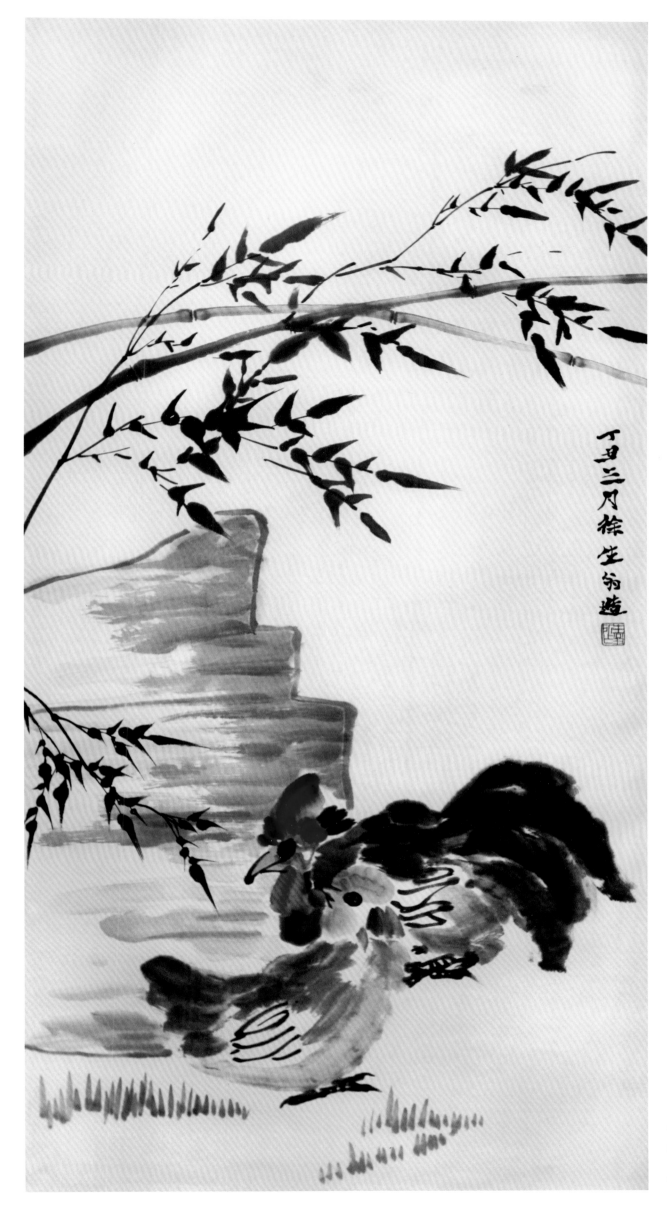

竹石双鸡
纸本设色
137厘米×66厘米
丁丑（1937）年作

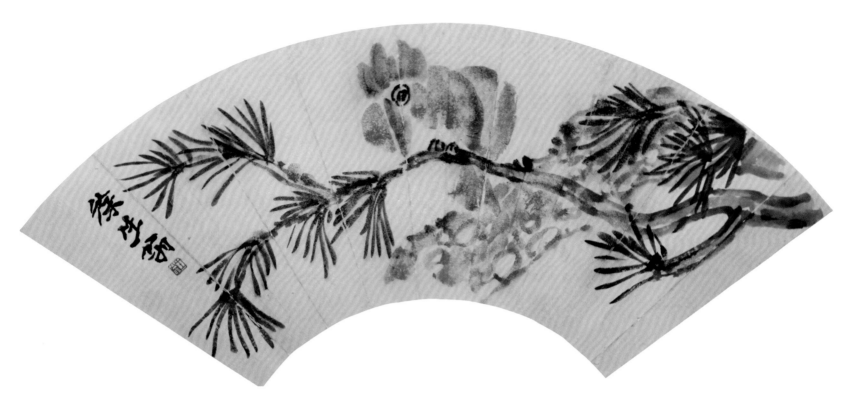

松鼠扇面
纸本设色
19厘米×53厘米

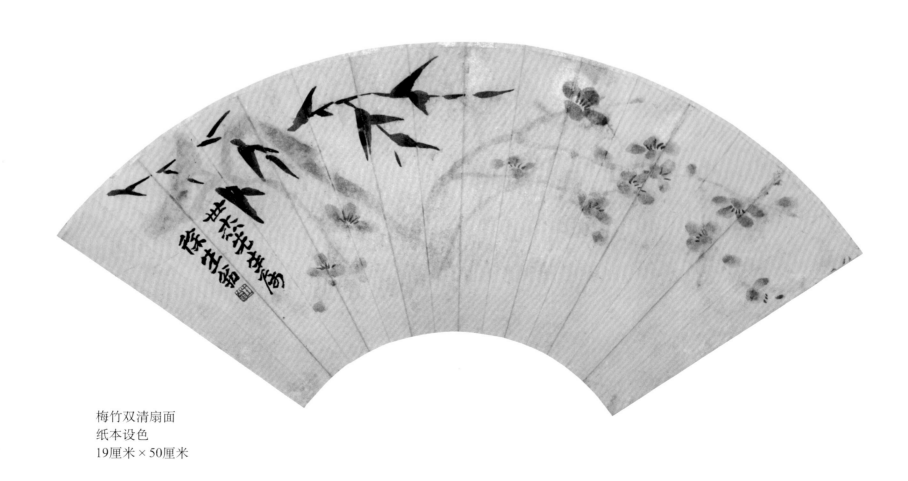

梅竹双清扇面
纸本设色
19厘米×50厘米

我所思兮在漢陽，欲往從之隴阪長，側身西望涕沾裳。美人贈我貂襜褕，何以報之明月珠。路遠莫致倚踟躕，何為懷憂心煩紆。

長生先生屬書 徐生翁於丁丑十一月

行书
书张衡《四愁诗》之二
纸本
134厘米×33厘米
丁丑（1937）年作

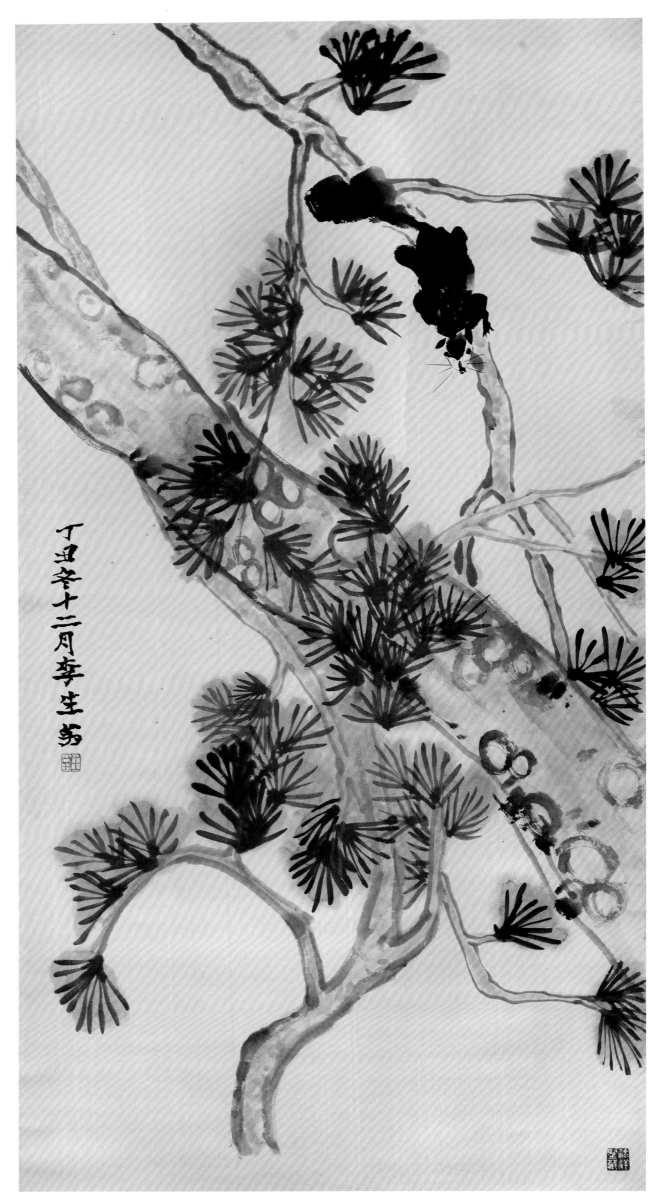

松鼠
纸本设色
128厘米×69厘米
丁丑（1937）年作

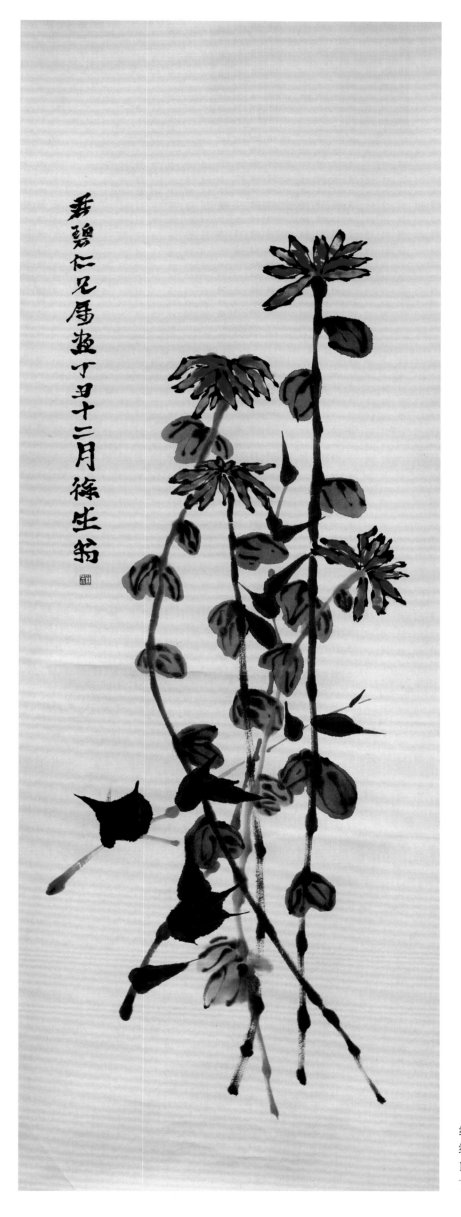

碧仁兄属画丁丑十二月徐生翁

红菊
纸本设色
105厘米×35厘米
丁丑（1937）年作

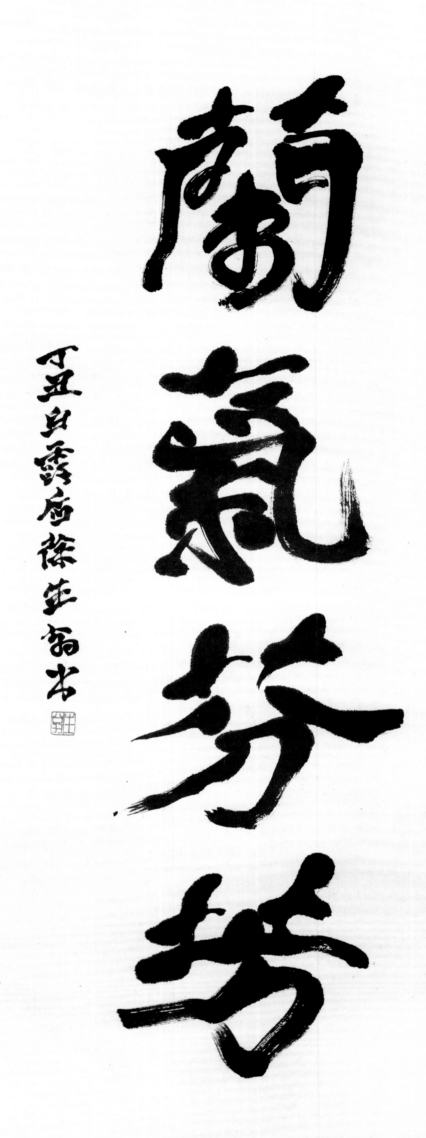

行书
纸本
100厘米×48厘米
丁丑（1937）年作

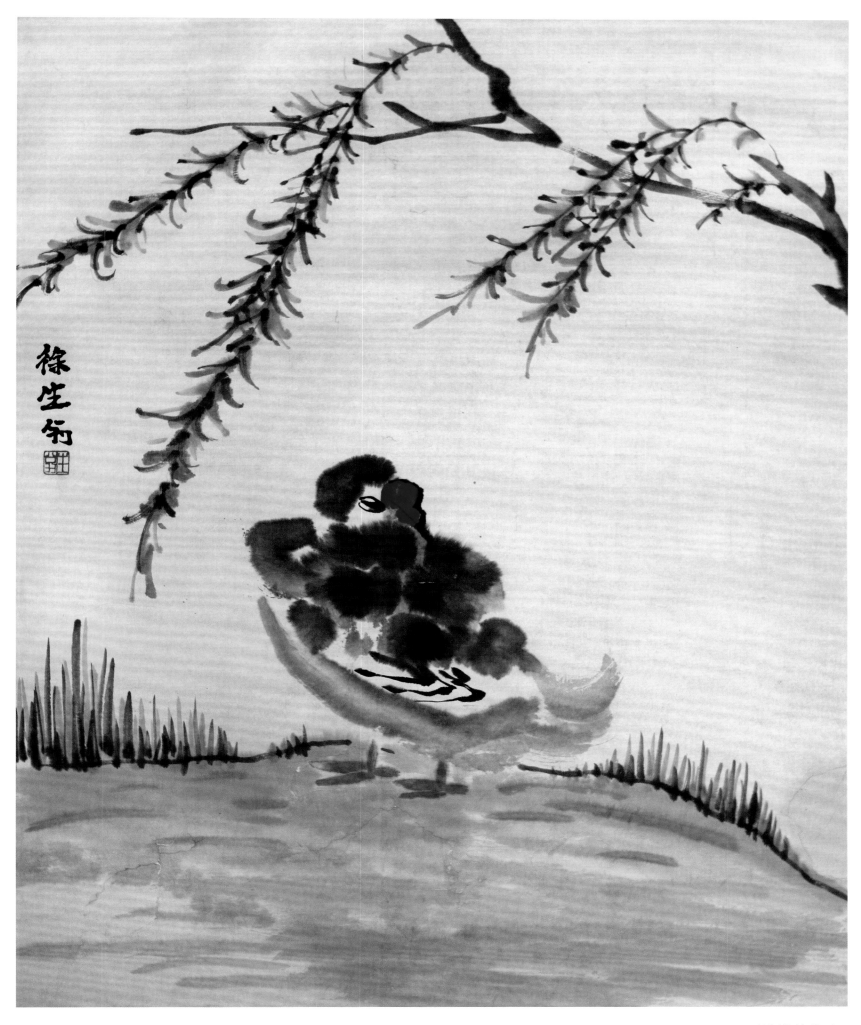

鹅栖柳塘荫下
纸本设色
84厘米×68厘米

枫捐之栖生而速长故其体不能坚强劲竹作栏栅築後荣劲可作车轴

徐生翁

行书
节王充《论衡》语
纸本
76厘米×34厘米

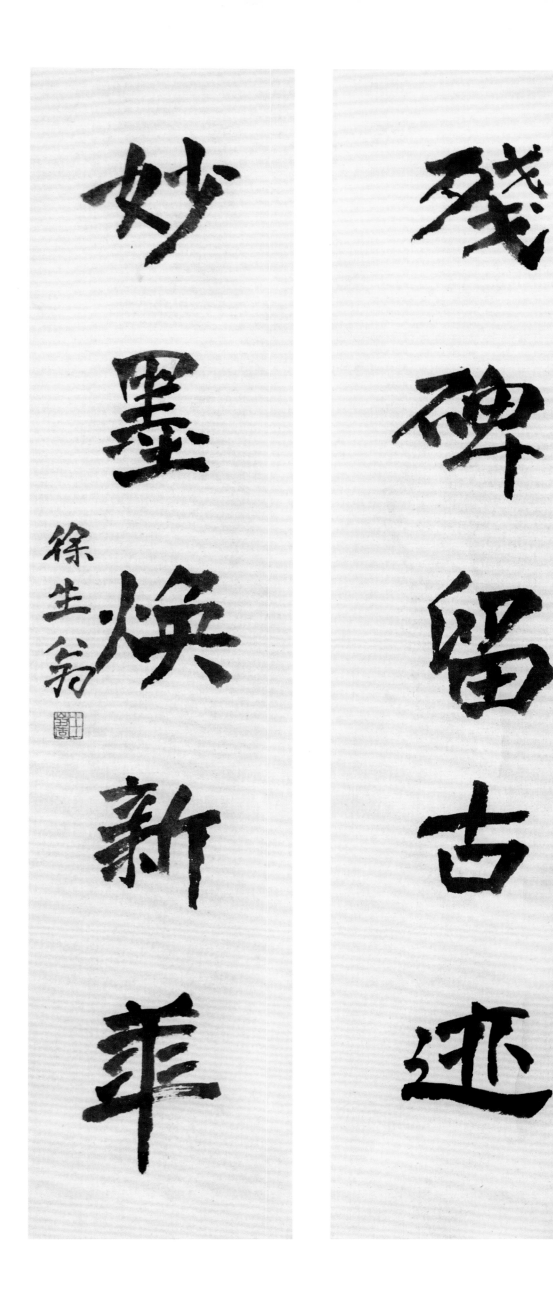

残碑留古迹

妙墨焕新菲

徐生翁

楷书五言联
纸本
77厘米×16厘米（每幅）

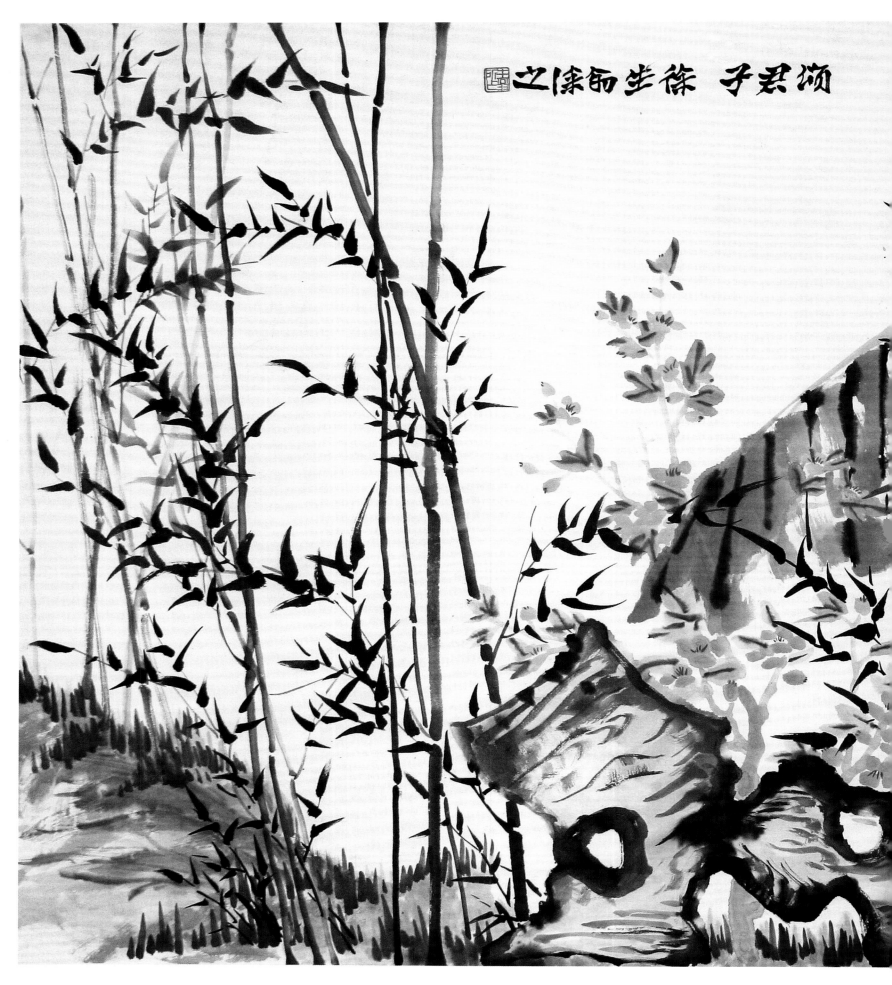

颂君子
纸本设色
96厘米×178厘米

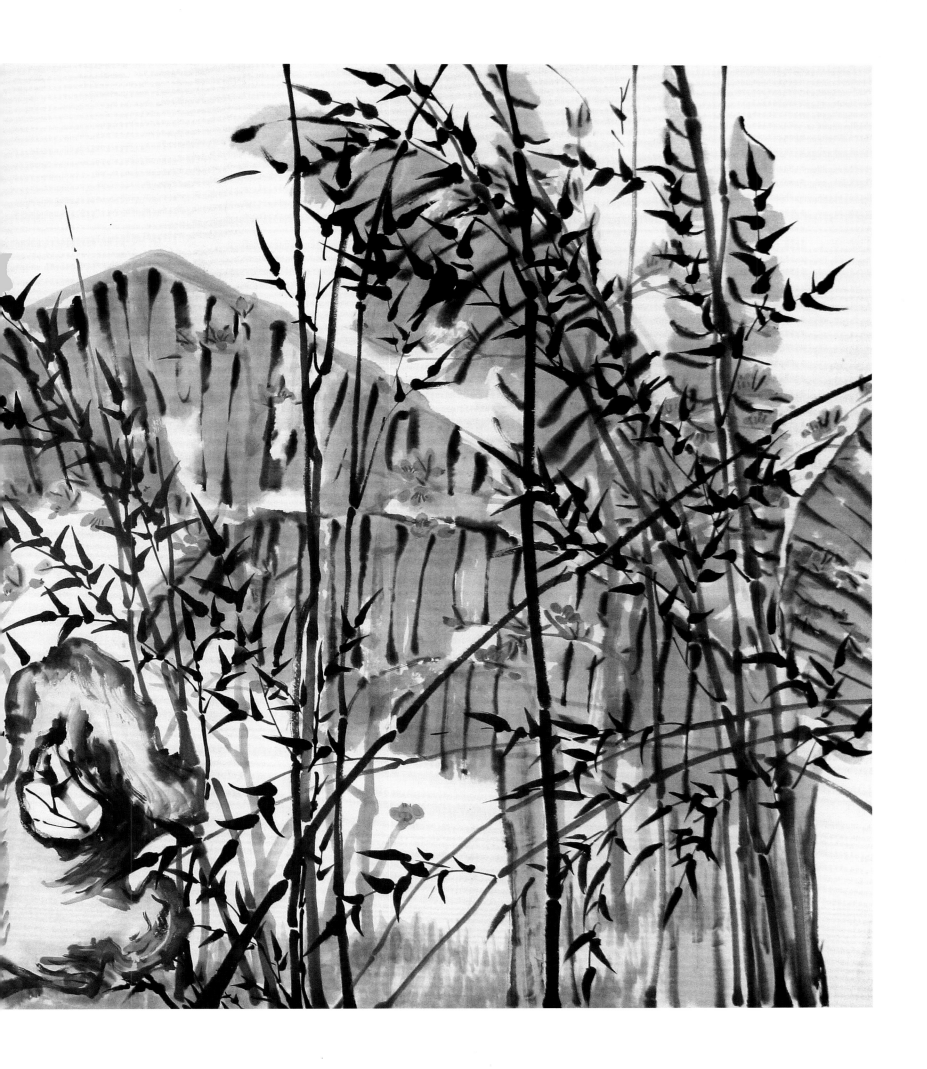

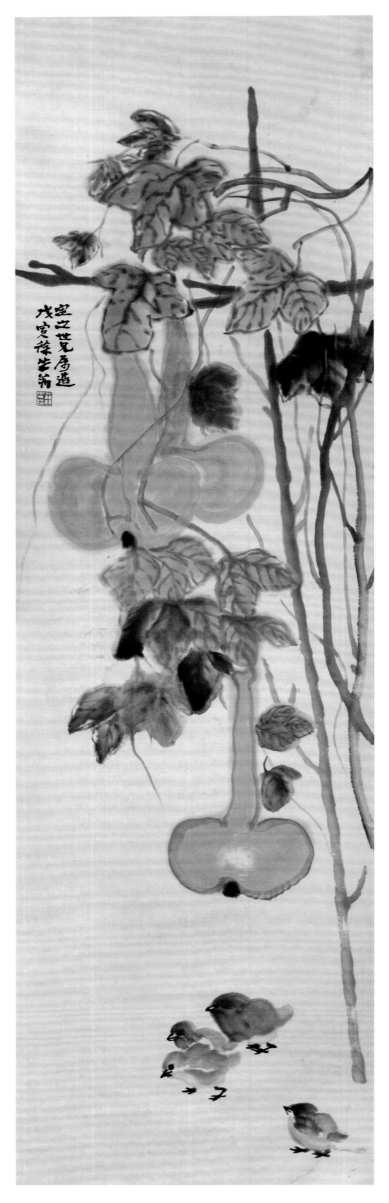

葫芦架下小鸡欢
纸本设色
170厘米×48厘米
戊寅（1938）年作

栽松与桂並之香㠩

就石为茏擶己墅花

戊寅孟夏 徐生翁

行草八言联
纸本
135厘米×33厘米（每幅）
戊寅（1938）年作

大授九什後王米
一前頭言制獲□
□閭弖敦百驎制

人期制義知
外五佐吕□奠
世戴出侯□

戊寅孟夏
為志遠先
生臨之
徐生翁

戴上失
一百字

隶书长卷
节临《礼器碑》
纸本
45厘米×352厘米
戊寅（1938）年作

祖　元　桊　顏　天　華　皇
紫　孝　聖　育　寰　肯　戲
宮　俱　制　空　封　承　統

趣　代　八　九　昌　語　奉　深
衛　至　皇　出　來　乾　天　空
聖　聖　三　載　三　元　之　化

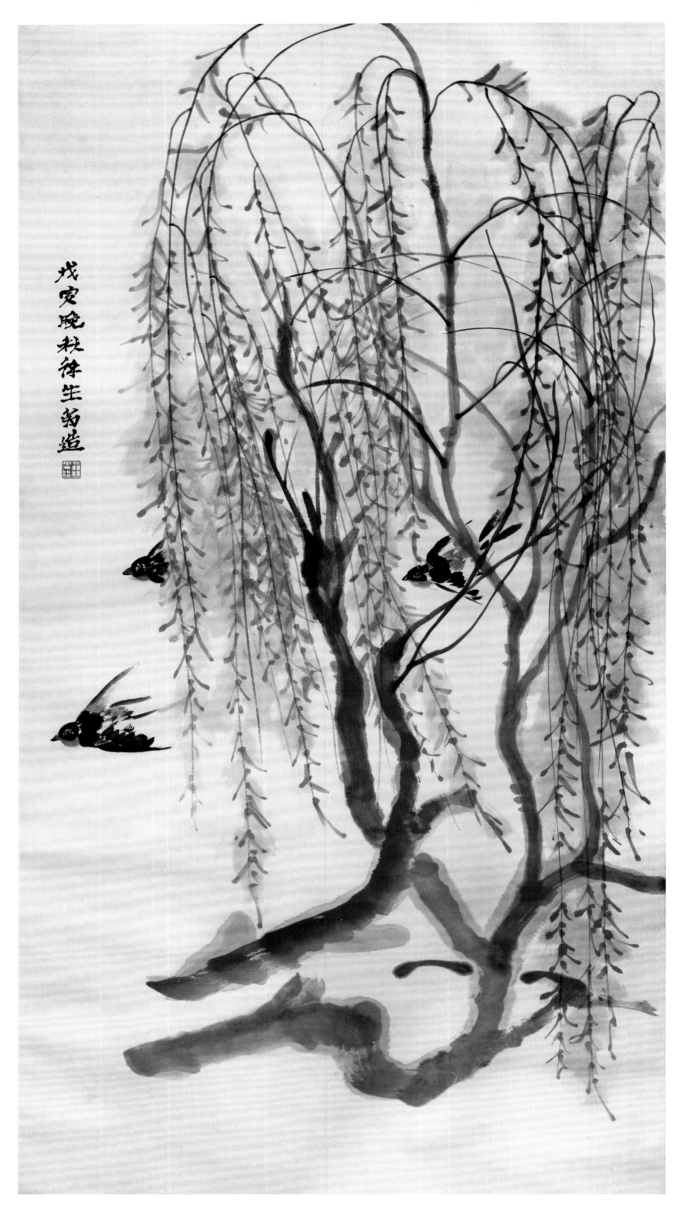

燕穿垂柳
纸本设色
139厘米×70厘米
戊寅（1938）年作

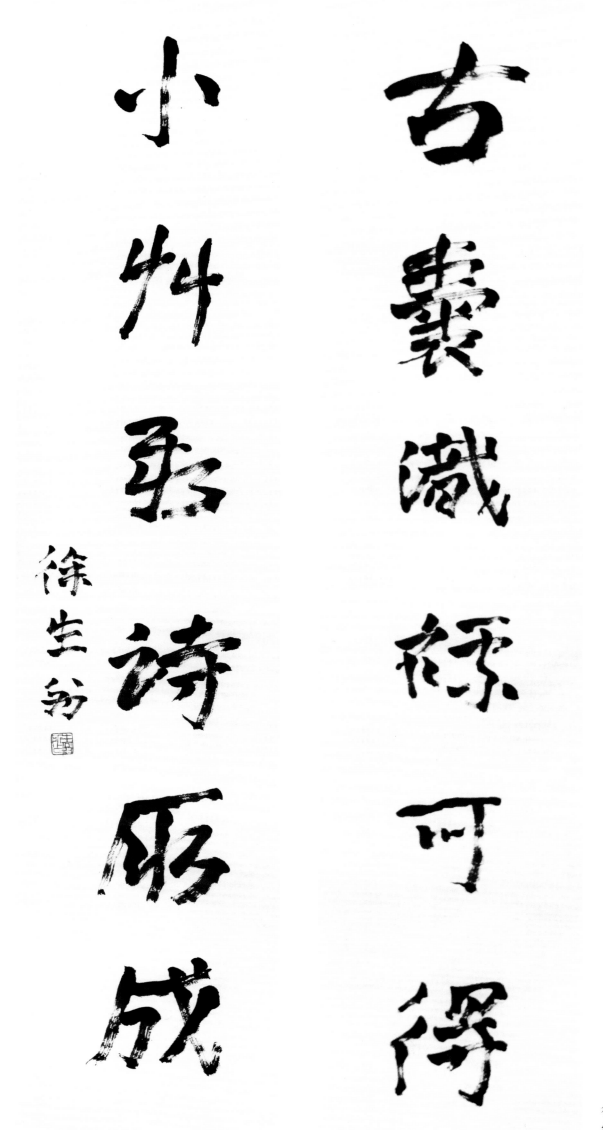

古襄觚綀可得

小竹疏詩眼成

徐生翁

行书六言联
纸本
134厘米×33厘米（每幅）

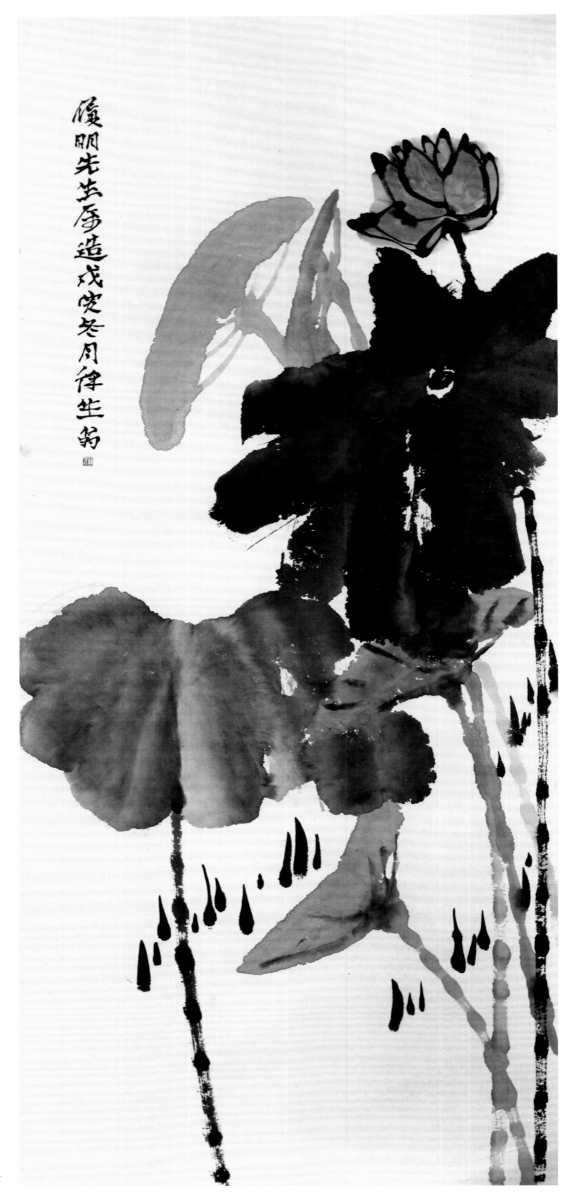

雨中红荷
纸本设色
118厘米×50厘米
戊寅（1938）年作

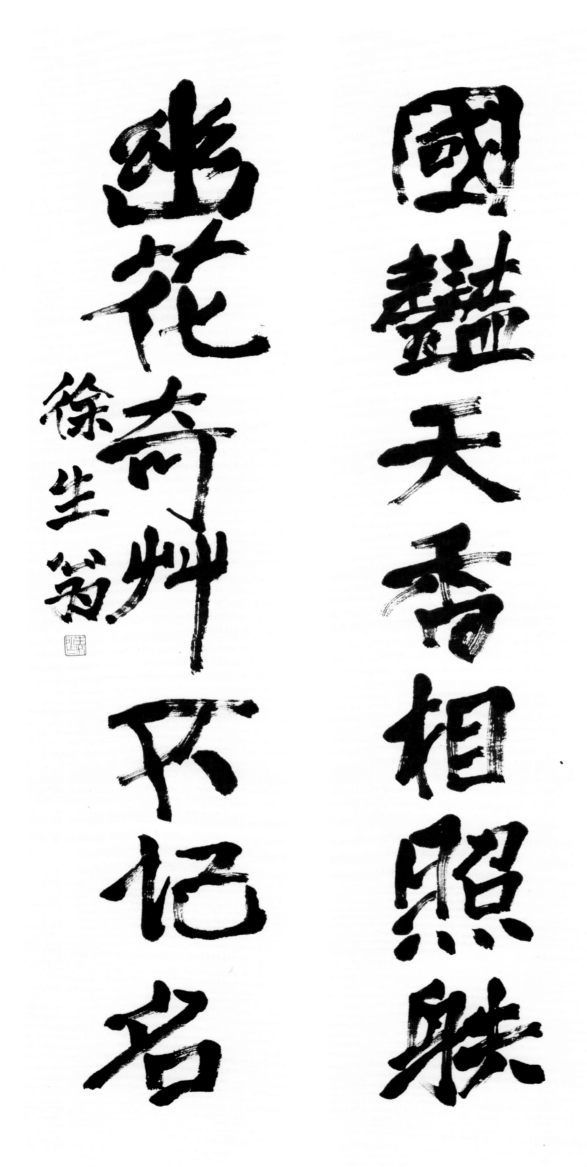

國艷天香相照映

幽花奇卉下記名

徐生翁

行书七言联
纸本
135厘米×33厘米（每幅）

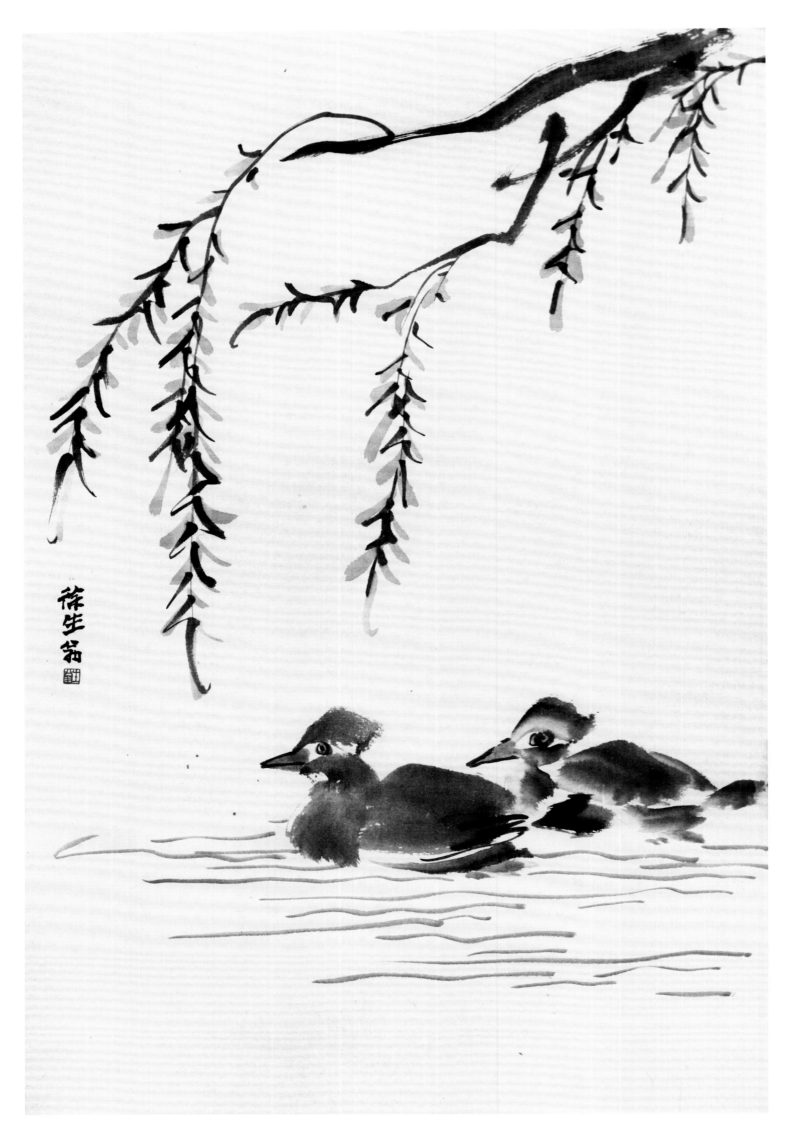

鸳鸯戏水
纸本设色
62厘米×42厘米

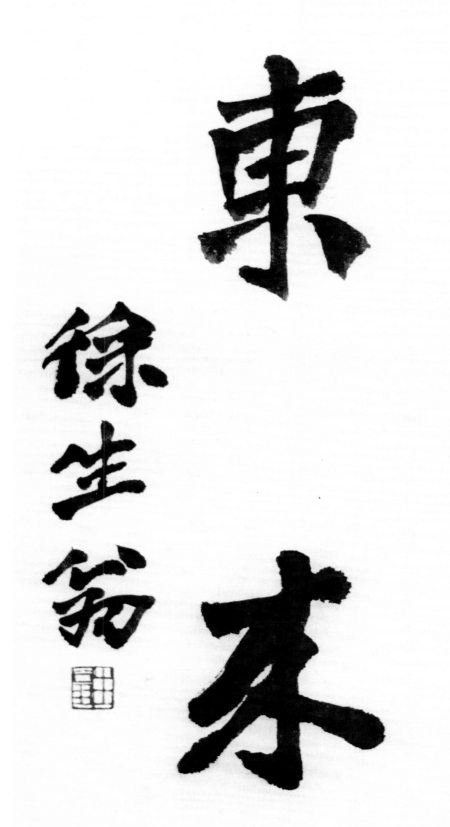

紫氣東來

徐生翁

行楷
纸本
50厘米×39厘米

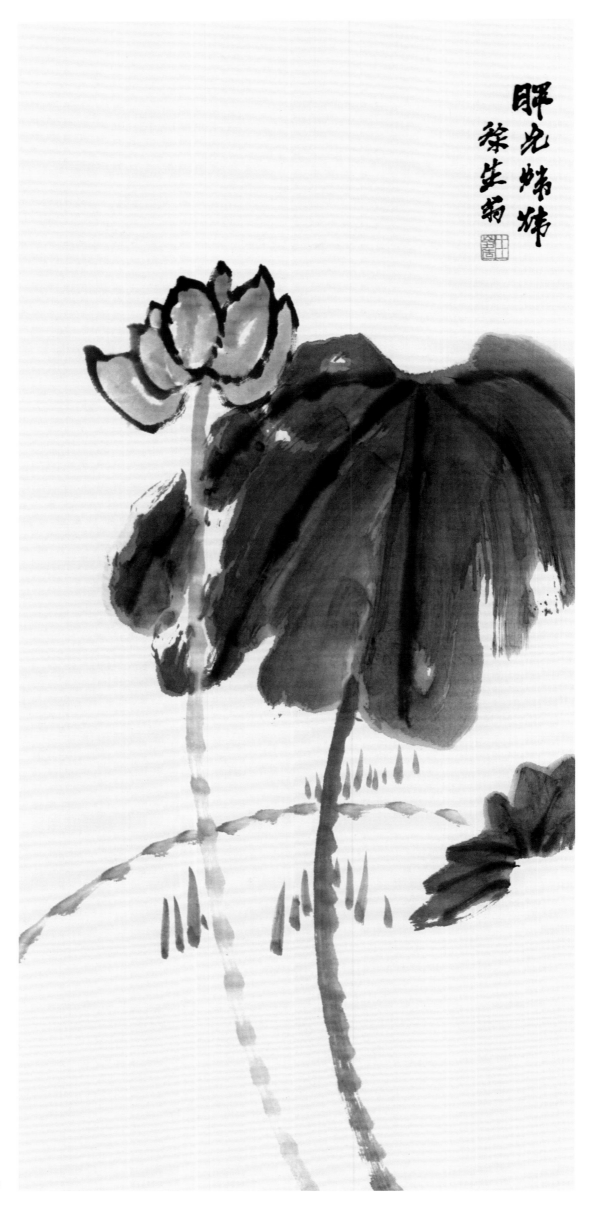

眸光嫭媂

徐生翁

红荷
纸本设色
80厘米×37厘米

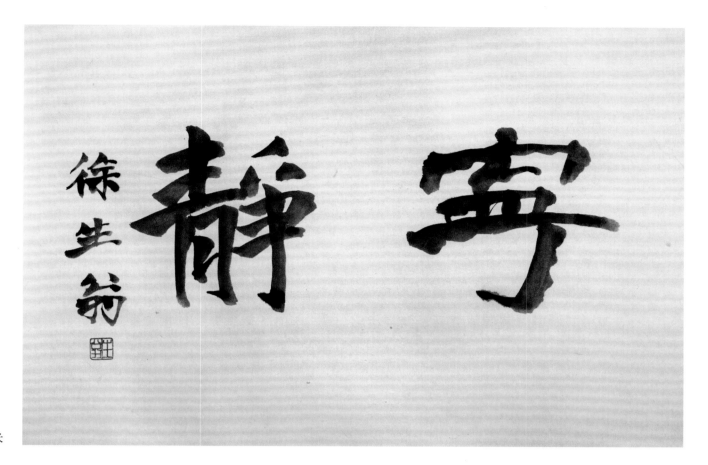

行楷
纸本
40厘米×60厘米

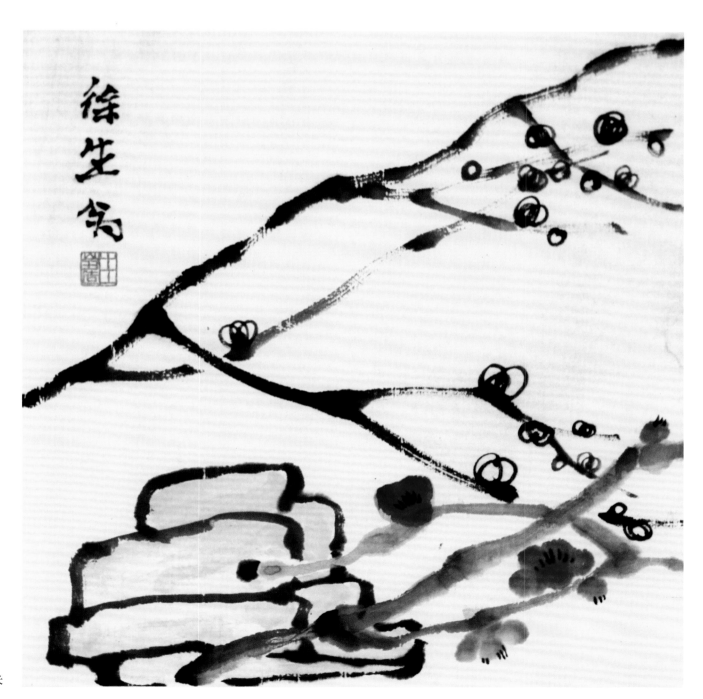

红白梅花
纸本设色
34厘米×34厘米

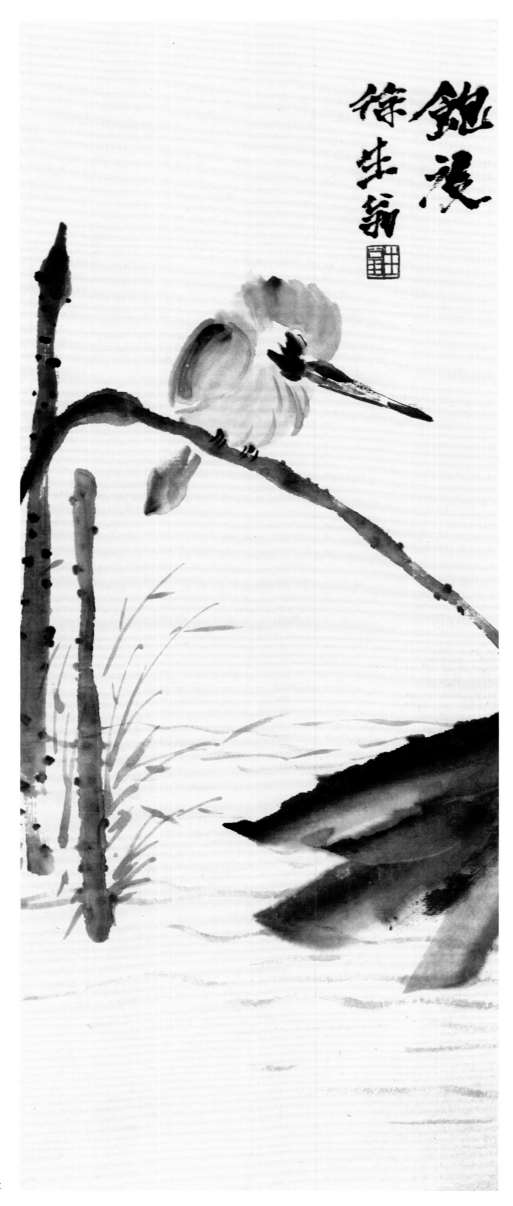

荷花小鸟
纸本设色
68厘米×27厘米

書到用時方識少

事非經過不知難

徐生翁

行楷七言联
纸本
177厘米×40厘米（每幅）

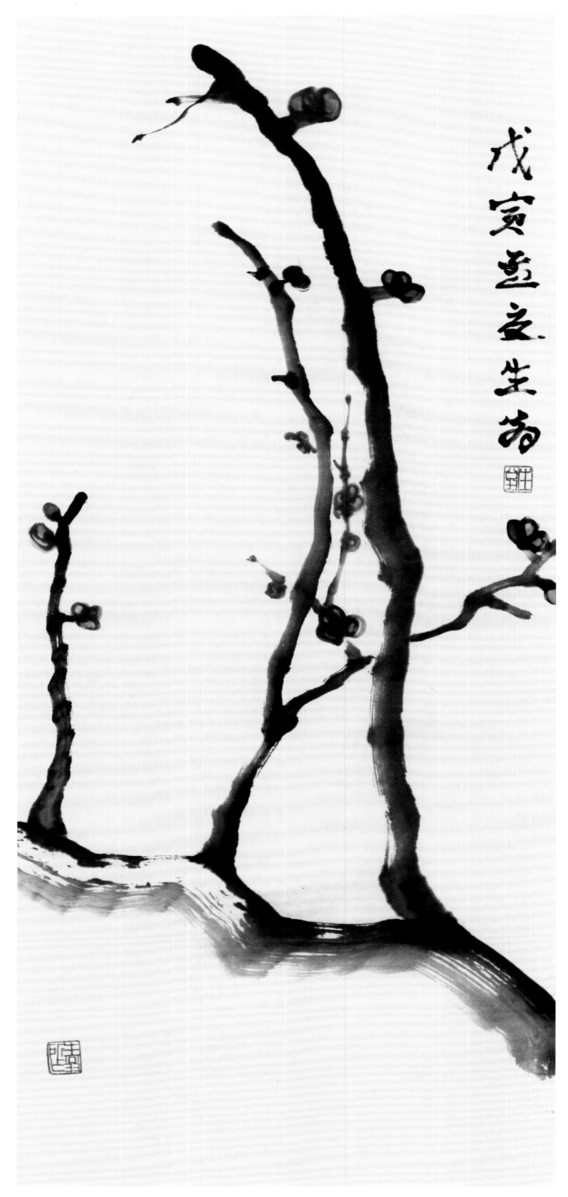

戊寅画之生翁

红梅干枝
纸本设色
89厘米×39厘米
戊寅（1938）年作

書畫世家

徐生翁題

行书
纸本
28厘米×80厘米

室靜蘭香

徐生翁書

行书
纸本
33厘米×106厘米

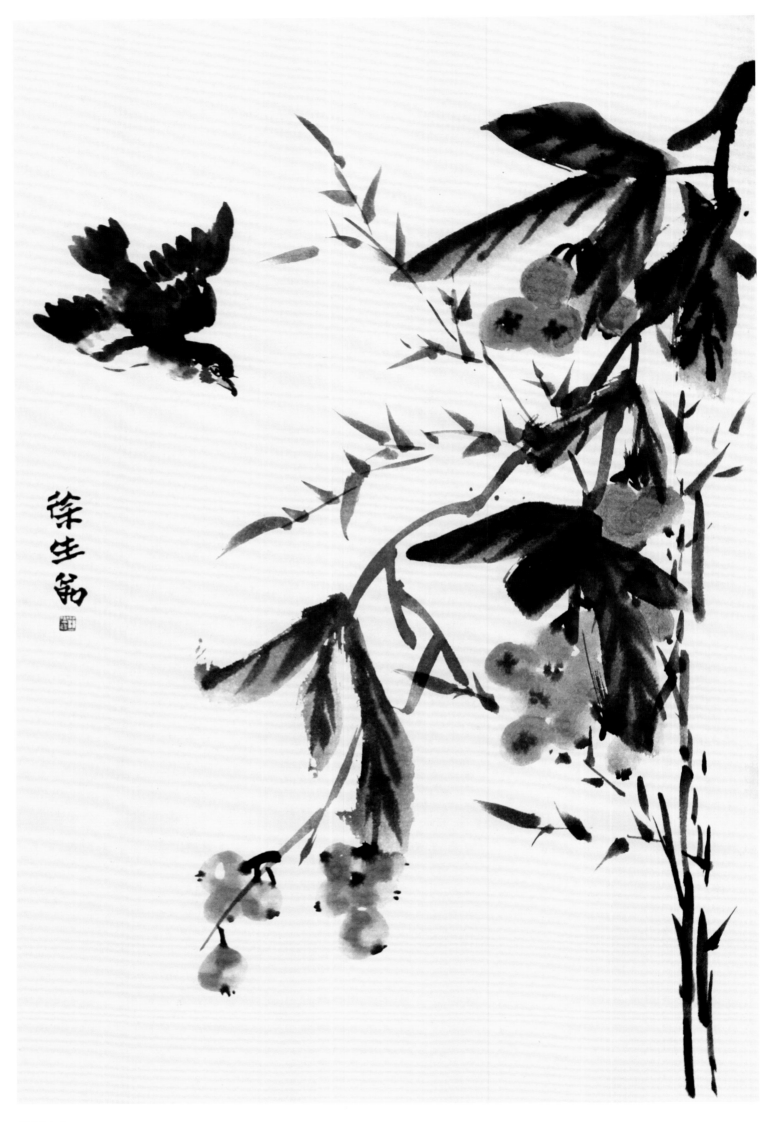

枇杷飞鸟
纸本设色
62厘米 × 42厘米

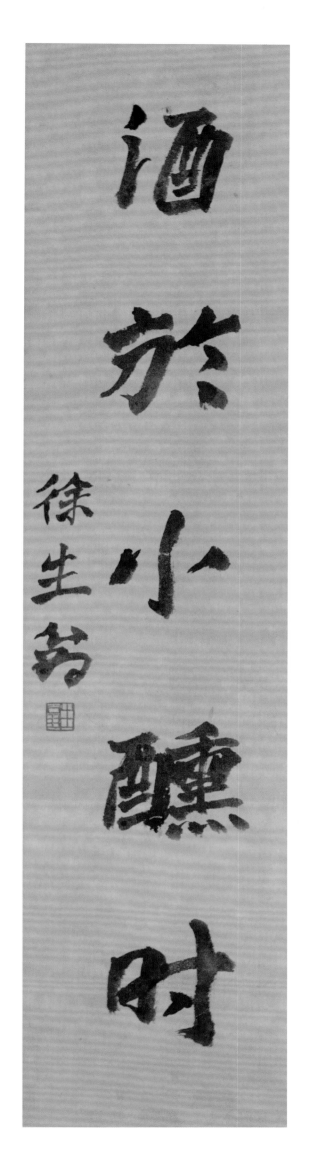
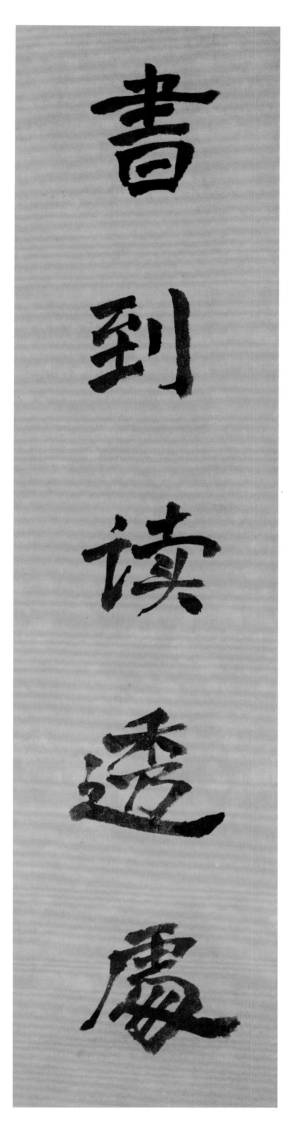

行书五言联
纸本
76厘米×18厘米（每幅）

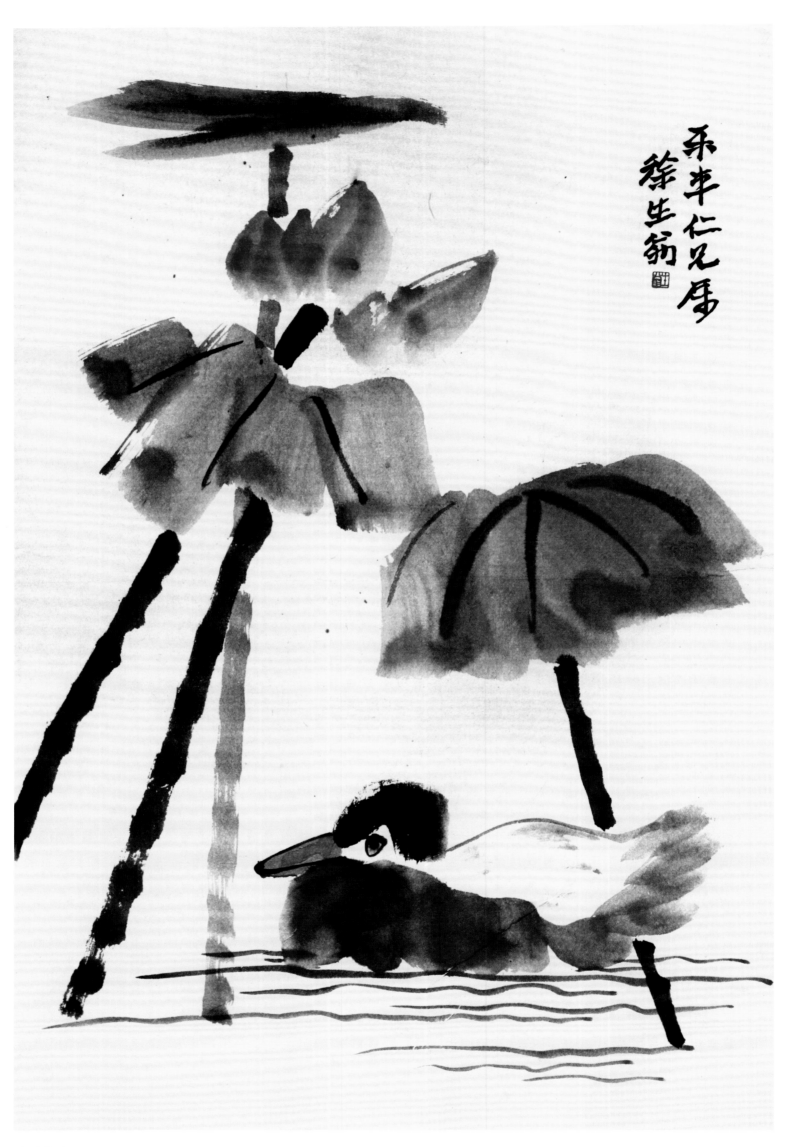

平平仁兄属
徐生翁

鸭游荷塘
纸本设色
62厘米×42厘米

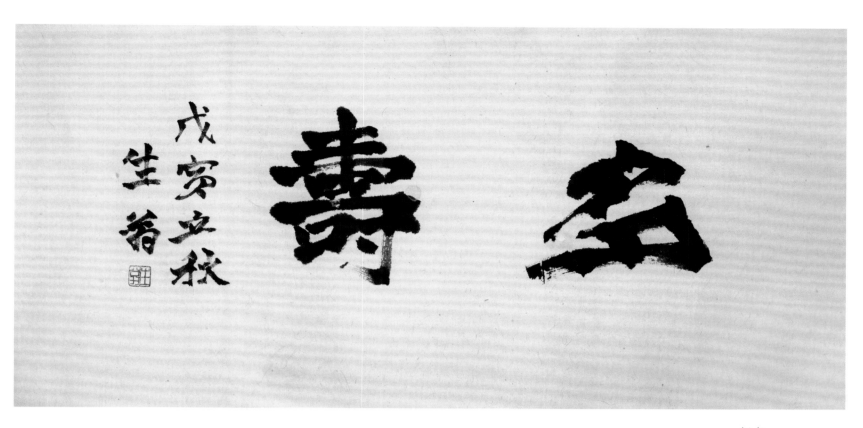

行书
纸本
38厘米×80厘米
戊寅（1938）年作

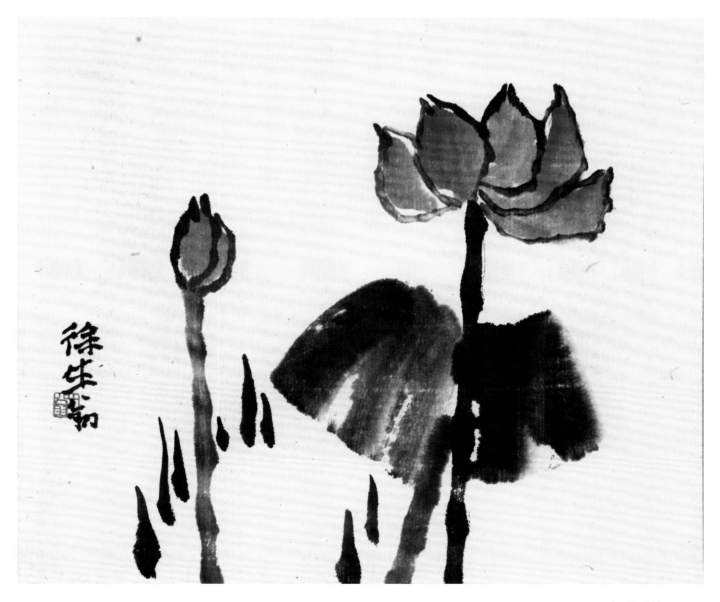

红荷群芳
纸本设色
22厘米×24厘米

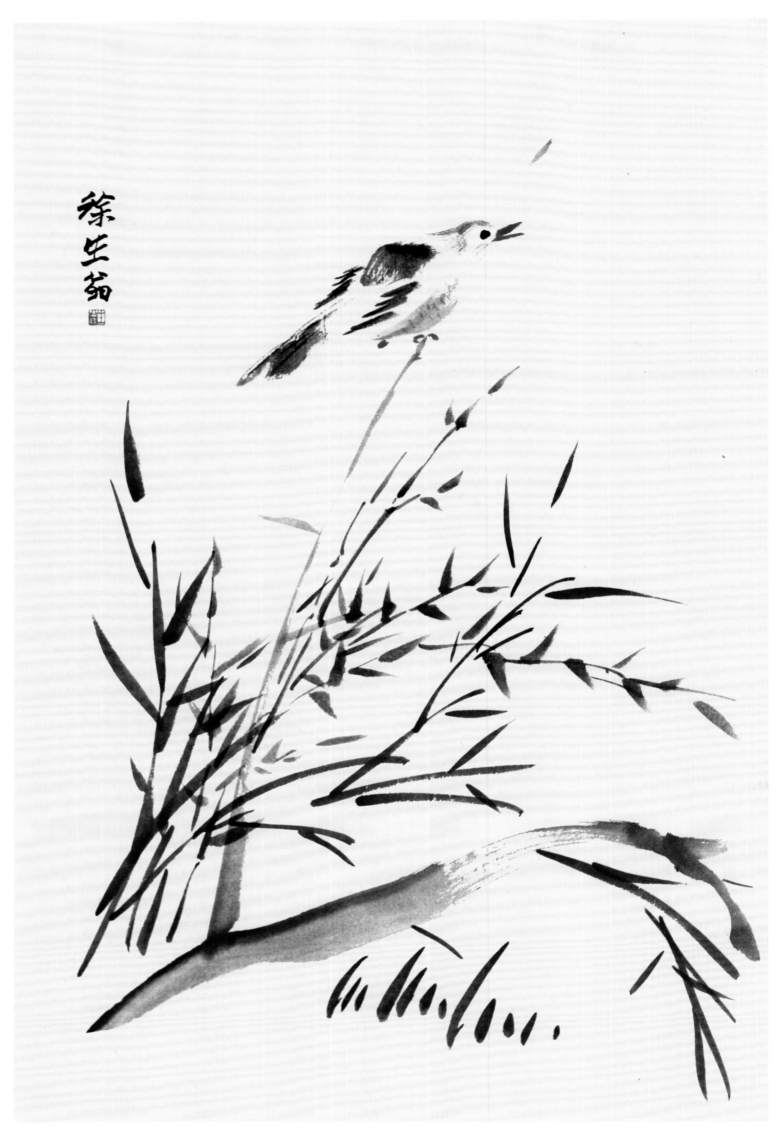

飞鸟落枝头
纸本设色
62厘米×42厘米

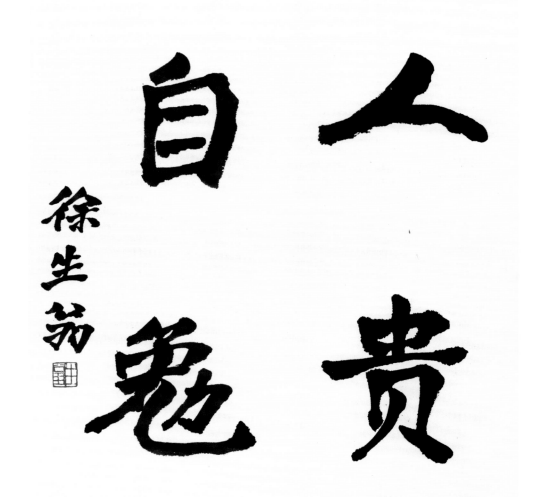

人贵自重

徐生翁

行书
纸本
39厘米×51厘米

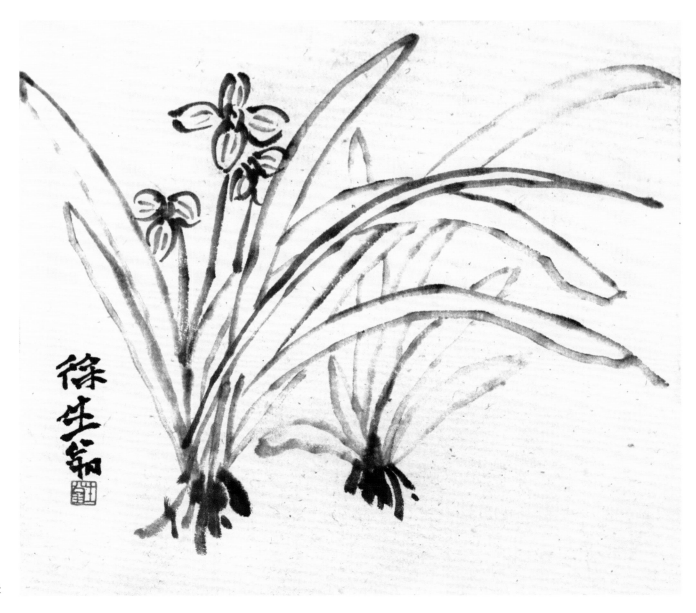

叶绿花香
纸本设色
22厘米×24厘米

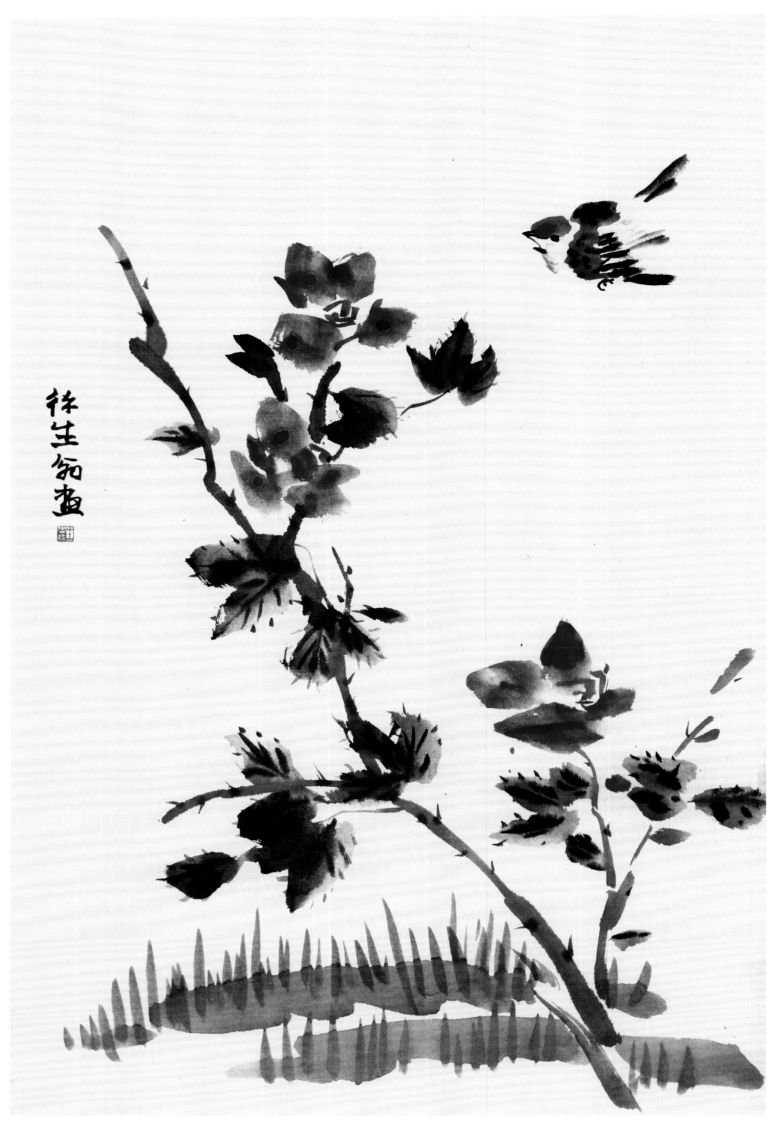

花迎飞雀
纸本设色
62厘米×42厘米

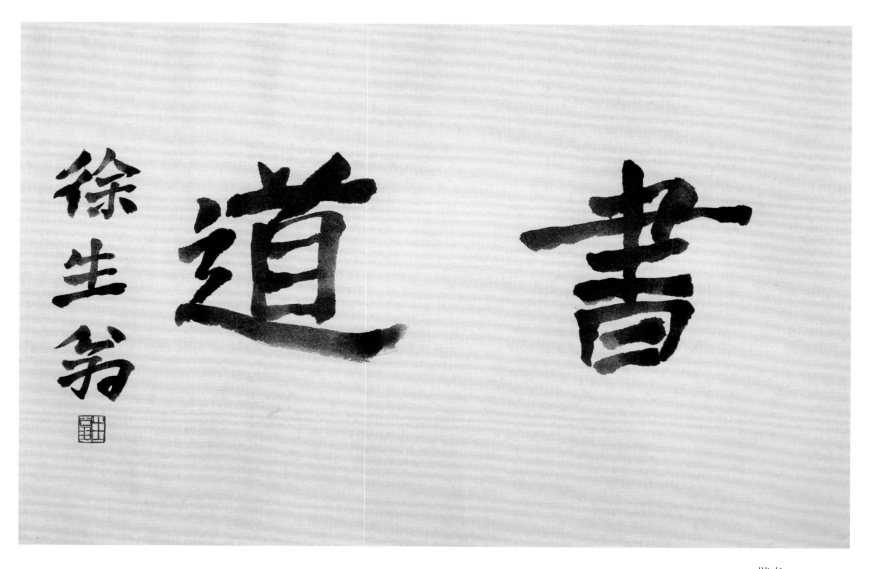

楷书
纸本
39厘米×59厘米

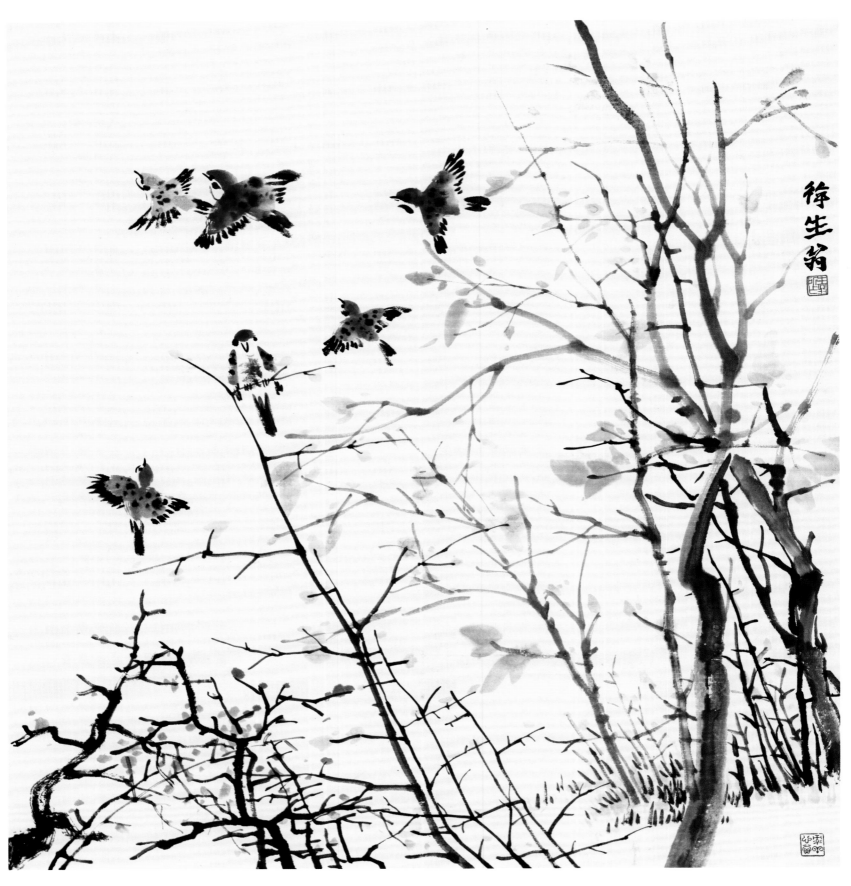

群雀戏荆园
纸本设色
106厘米×100厘米

心怀大豁 徐生翁

行书
纸本
31厘米×122厘米

大 徐生翁

豁

行书局部
纸本
31厘米×61厘米

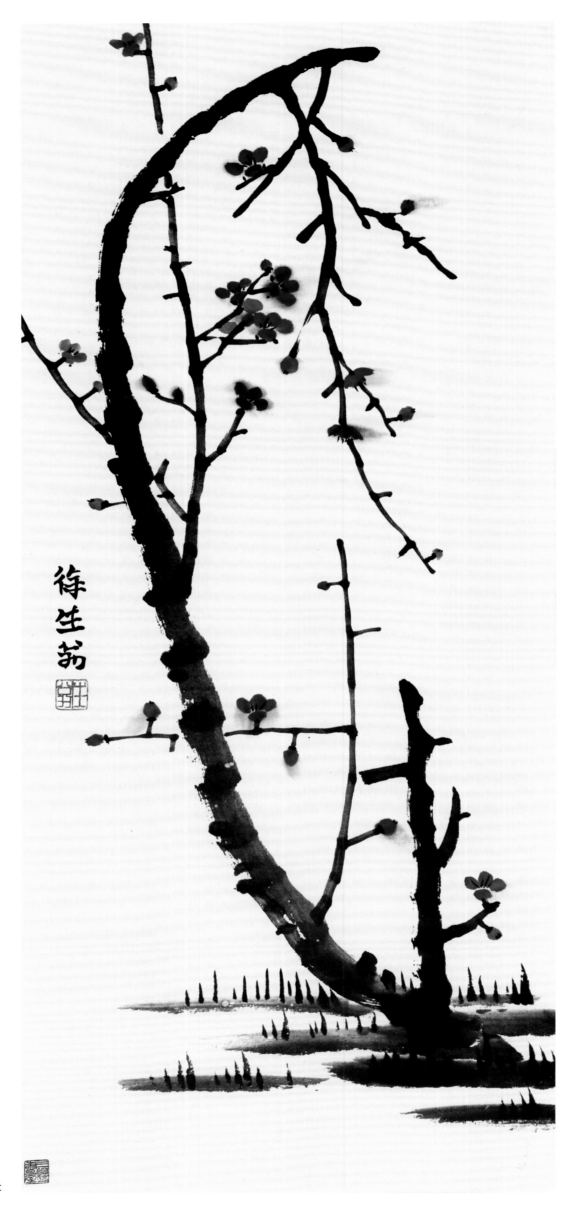

红梅
纸本设色
77厘米×34厘米

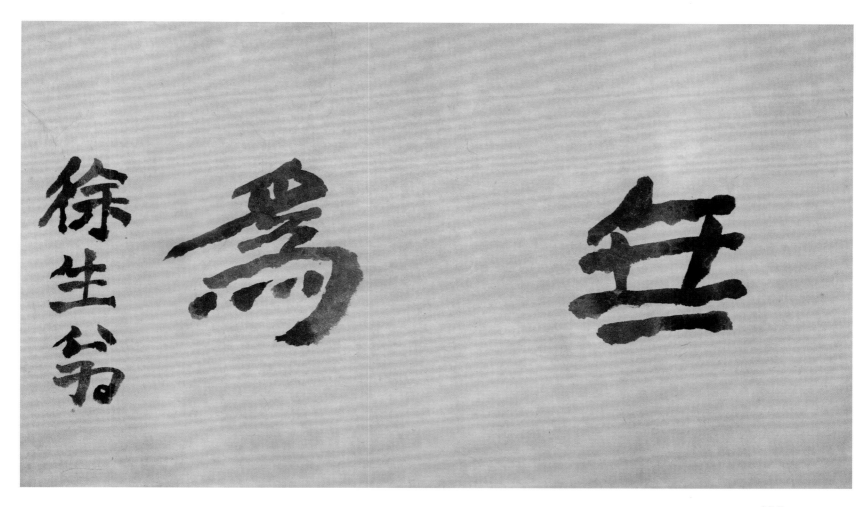

行书
纸本
34厘米×59厘米

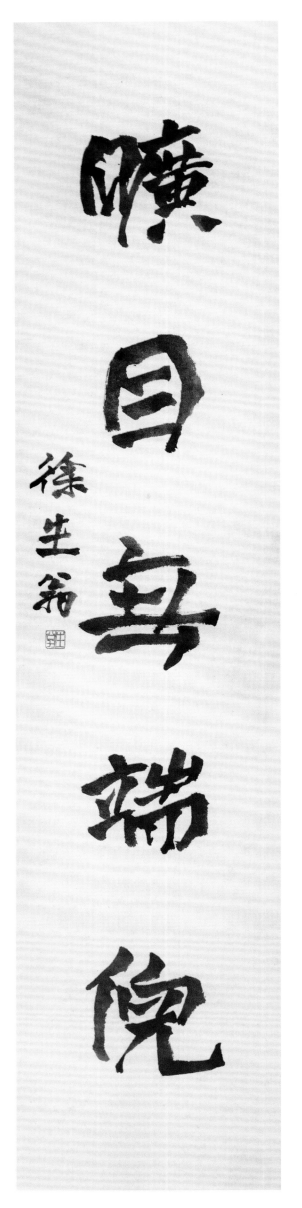
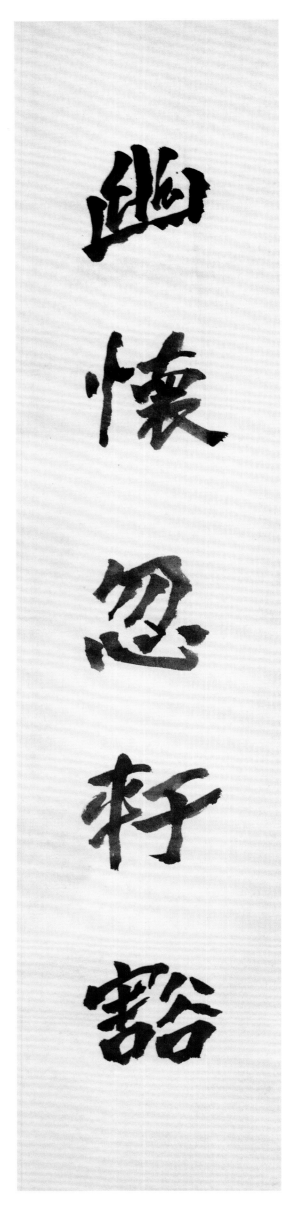

行书五言联
纸本
130厘米×30厘米（每幅）

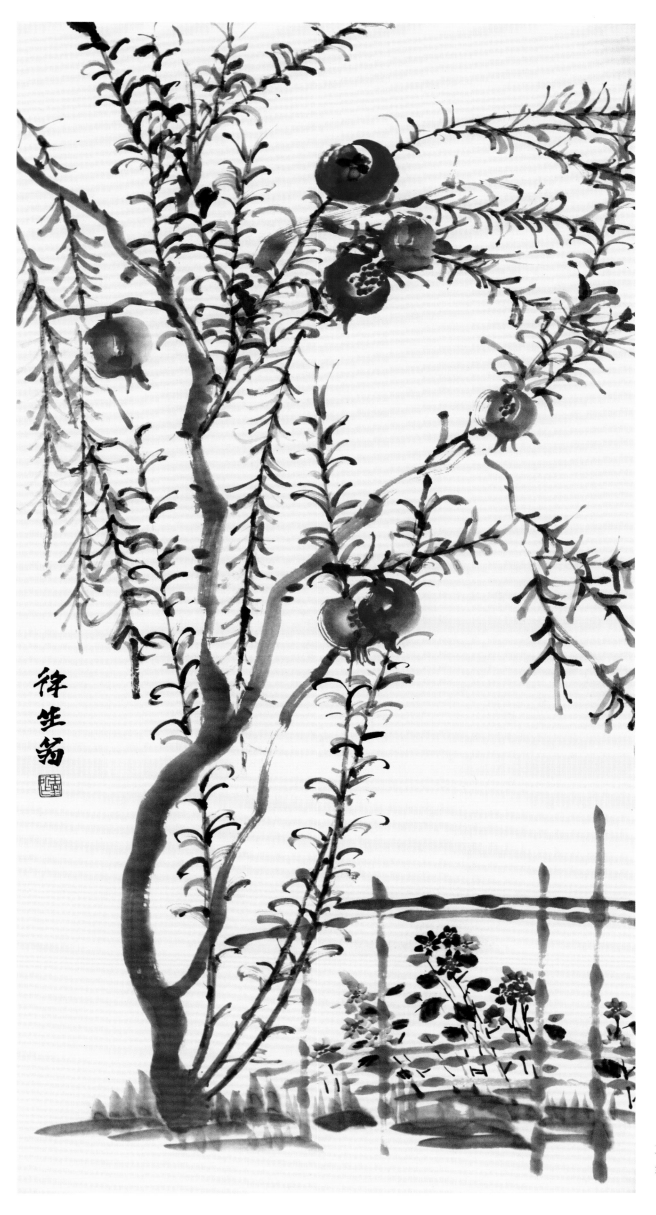

石榴野花
纸本设色
139厘米×70厘米

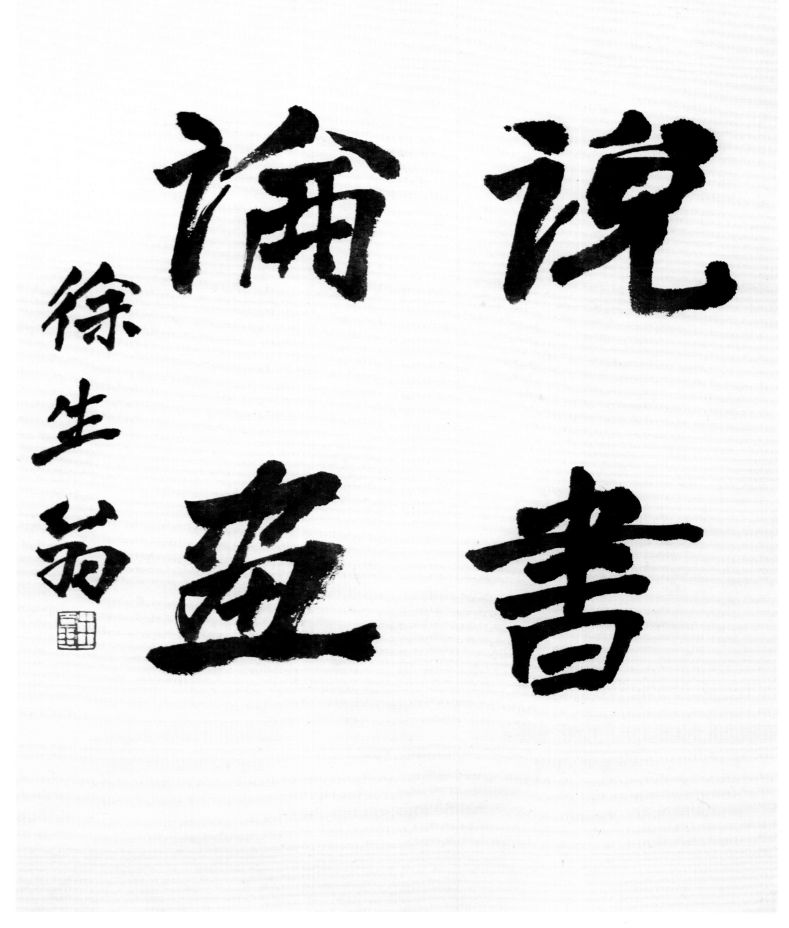

行书
纸本
39厘米×50厘米

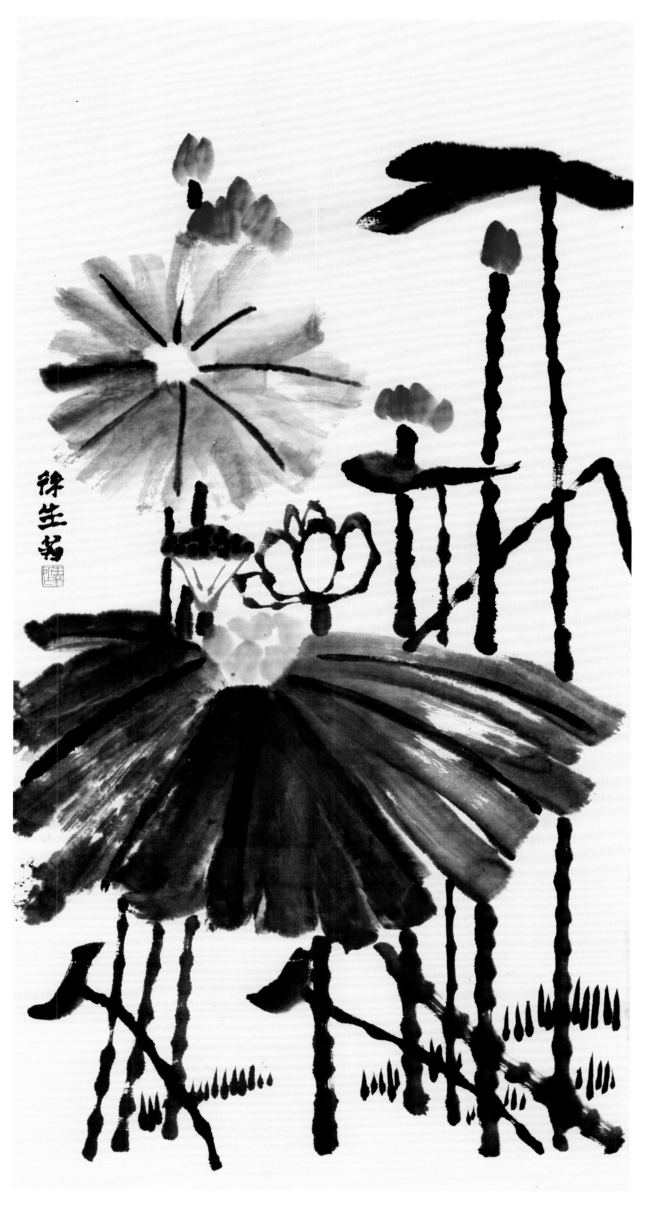

红荷青藕
纸本设色
135厘米×70厘米

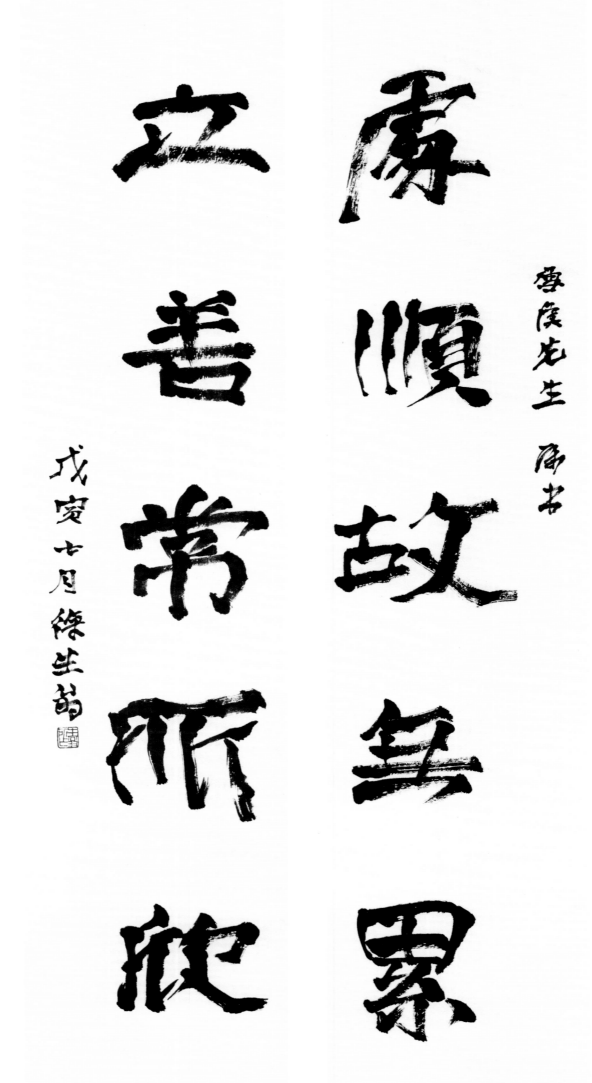

行书五言联
纸本
142厘米×40厘米（每幅）
戊寅（1938）年作

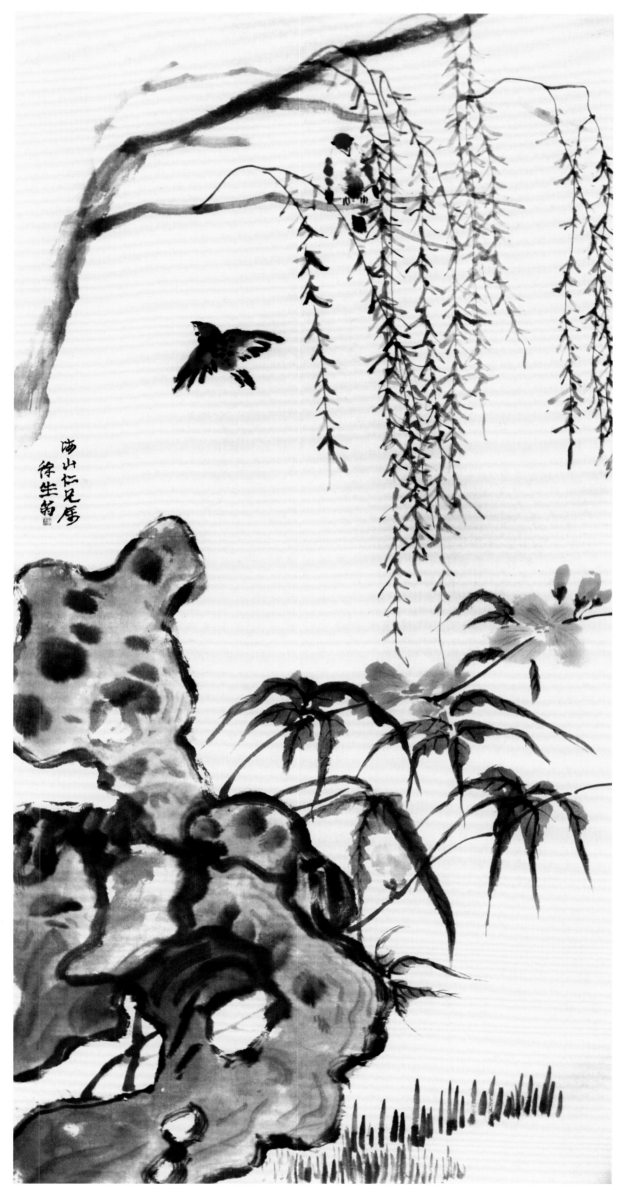

柳雀迎春
纸本设色
136厘米×66厘米

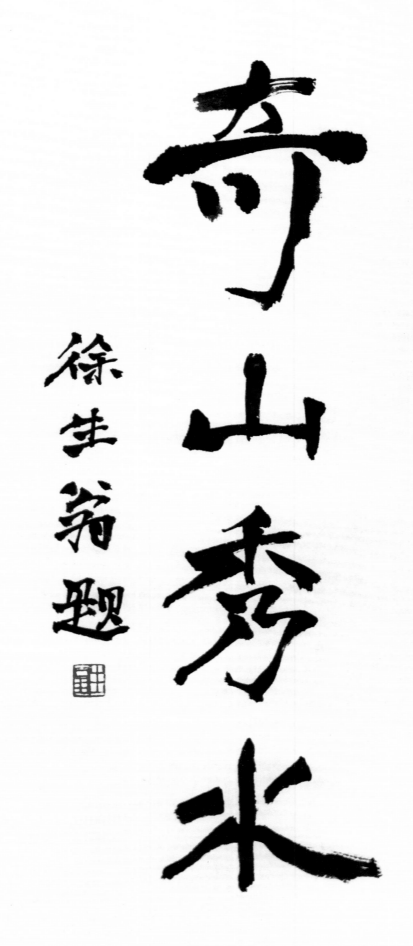

奇山秀水

徐生翁题

行书
纸本
70厘米×30厘米

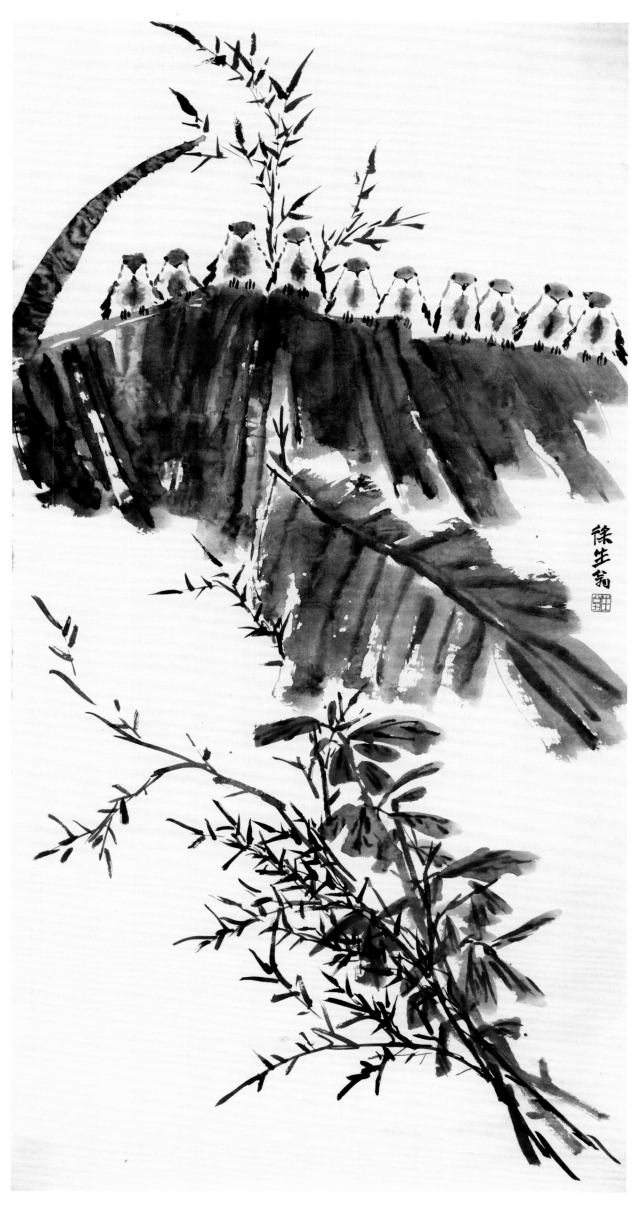

群雀立蕉头
纸本设色
132厘米×67厘米

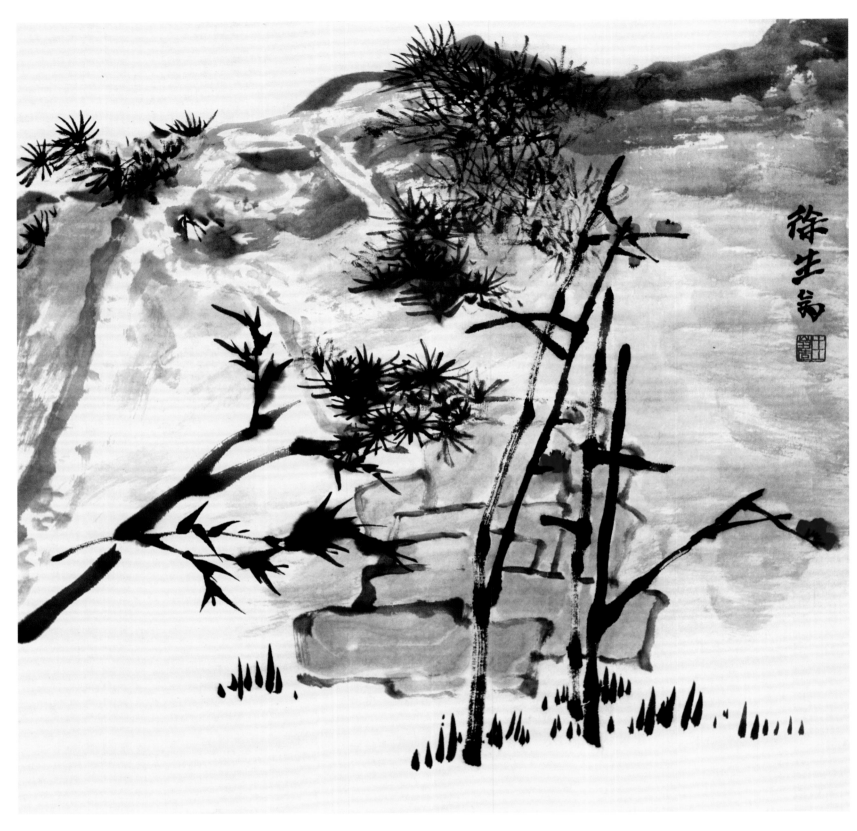

山水
纸本设色
66厘米×66厘米
丁亥（1947）年作

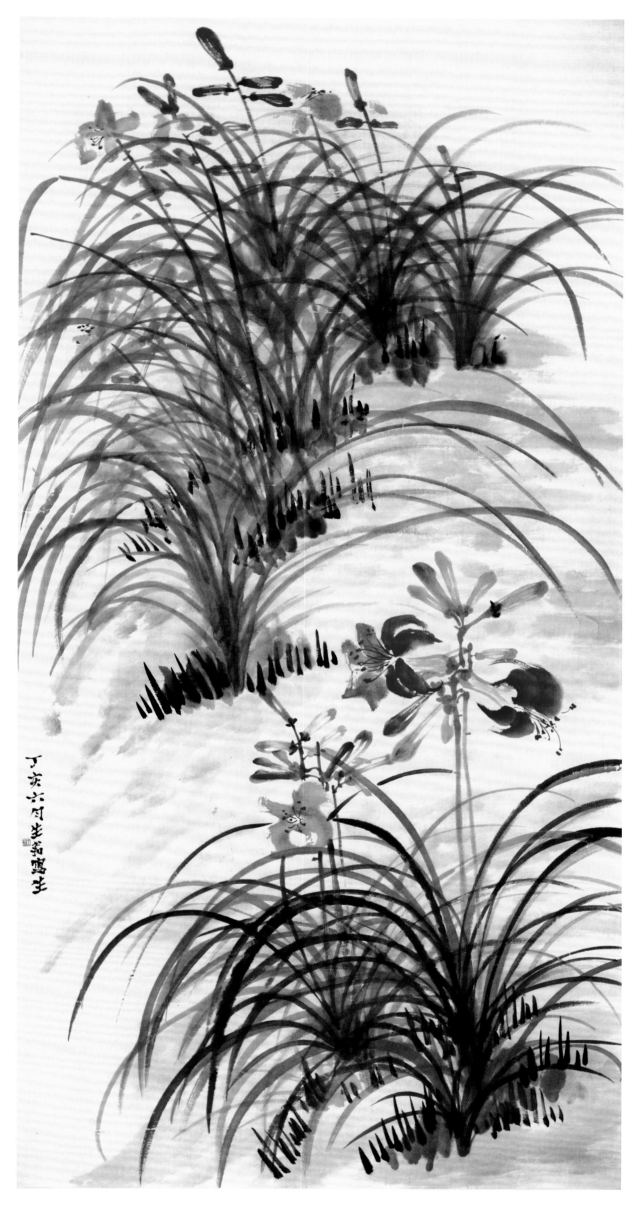

花卉写生
纸本设色
134厘米×66厘米
丁亥（1947）年作

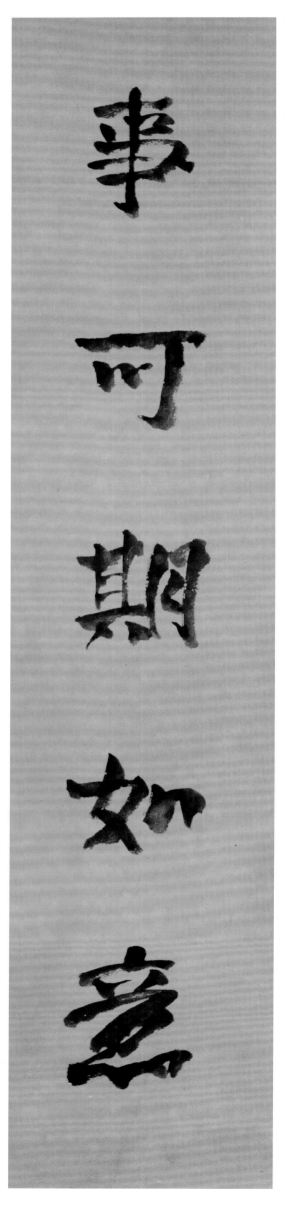

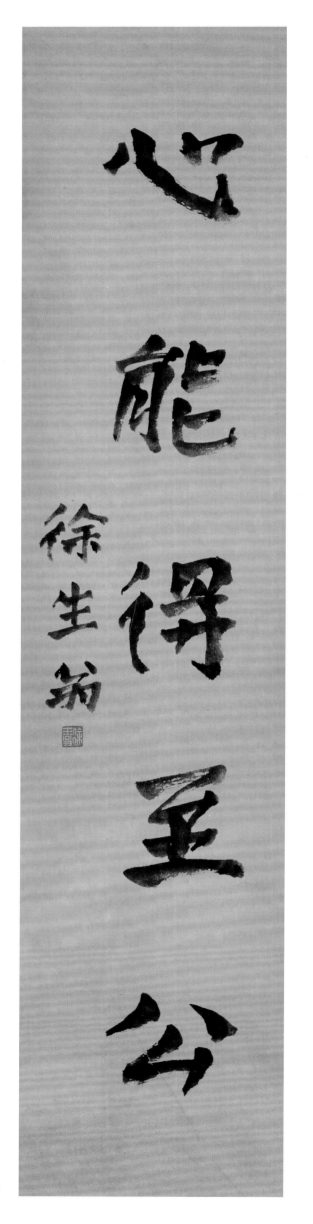

行书五言联
纸本
119厘米×29厘米（每幅）

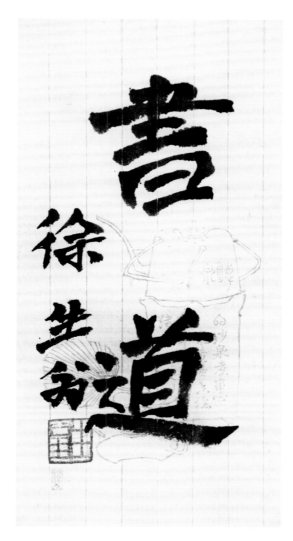

书法册页之三：书道
纸本
22.5厘米×12厘米

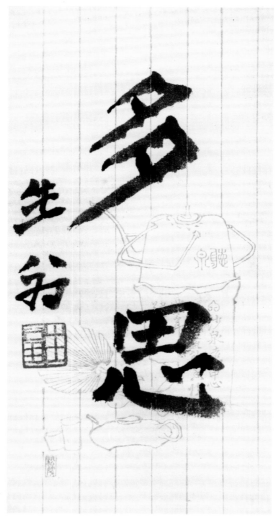

书法册页之二：多思
纸本
22.5厘米×12厘米

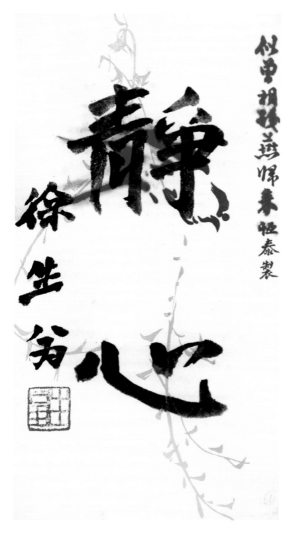

书法册页之一：静心
纸本
22.5厘米×12厘米

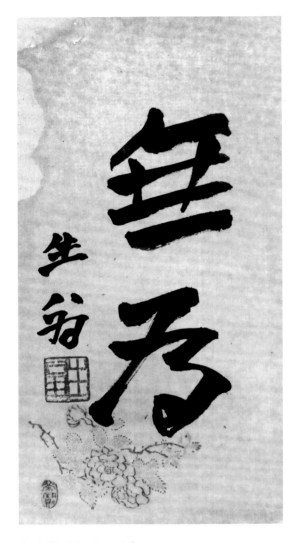

书法册页之五：无为
纸本
22.5厘米×12厘米

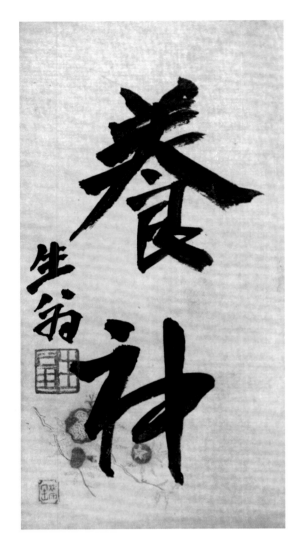

书法册页之四：养神
纸本
22.5厘米×12厘米

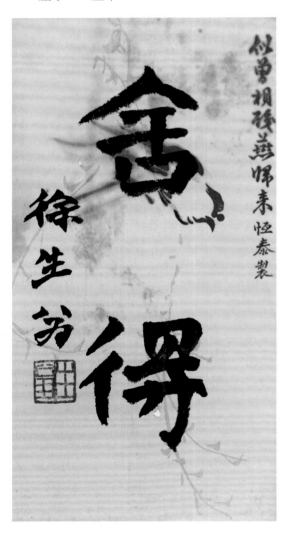

书法册页之七：舍得
纸本
22.5厘米×12厘米

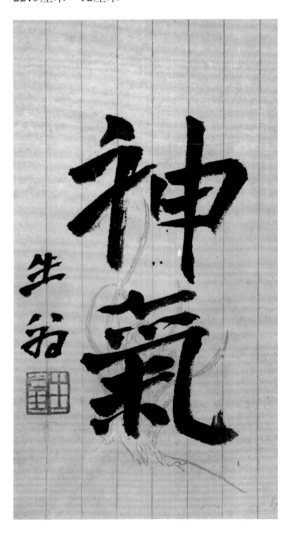

书法册页之六：神气
纸本
22.5厘米×12厘米

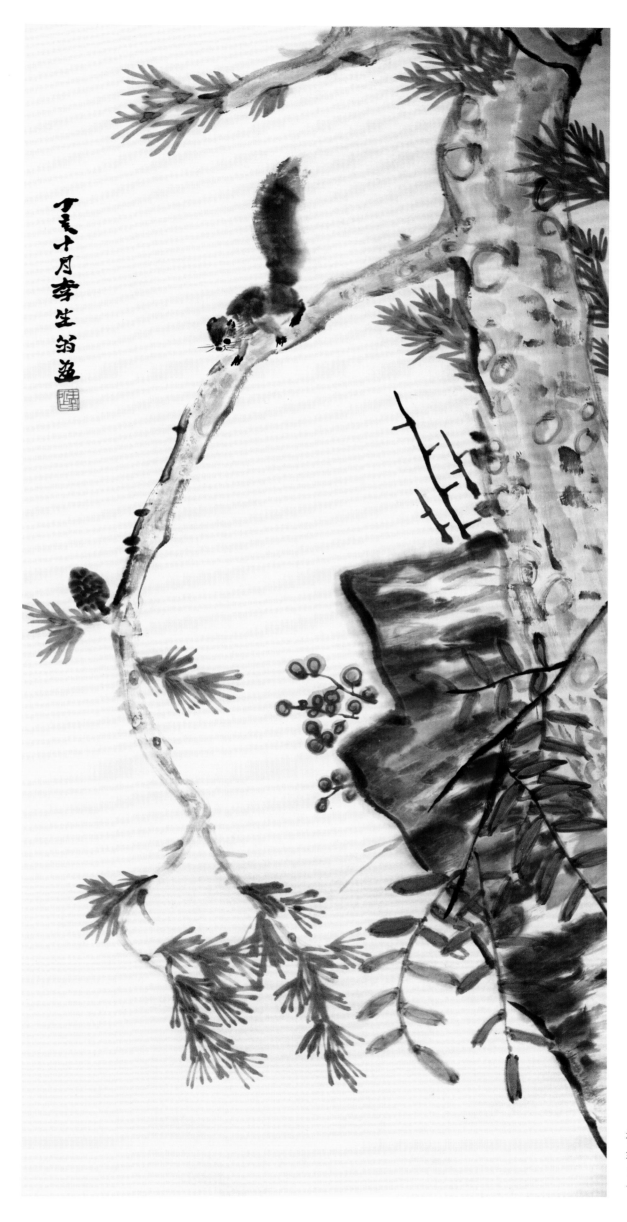

松鼠
纸本设色
137厘米×66厘米
丁亥（1947）年作

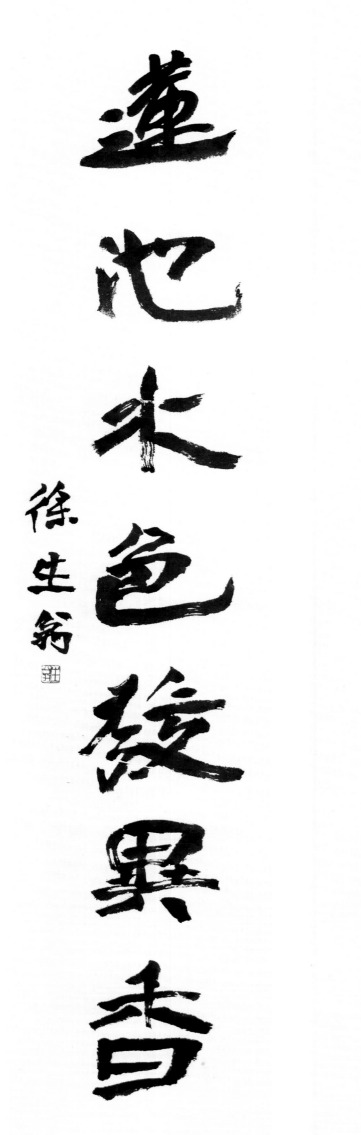

松韻多茫名古氣

蓮池水色發異香

徐生翁 [印]

行书七言联
纸本
134厘米×33厘米（每幅）

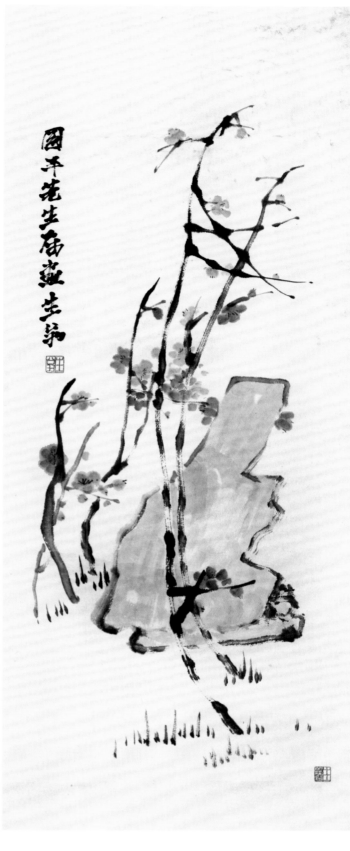

梅石相依
纸本设色
97厘米×40厘米

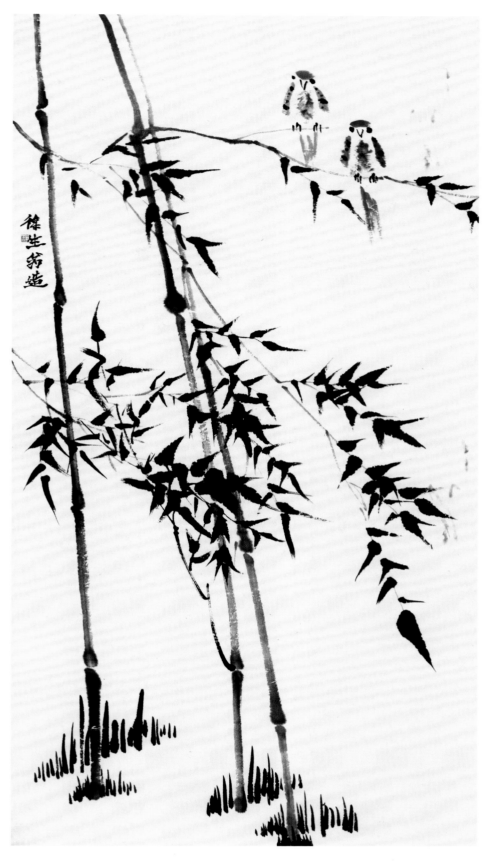

竹林双雀
纸本设色
100厘米×55厘米

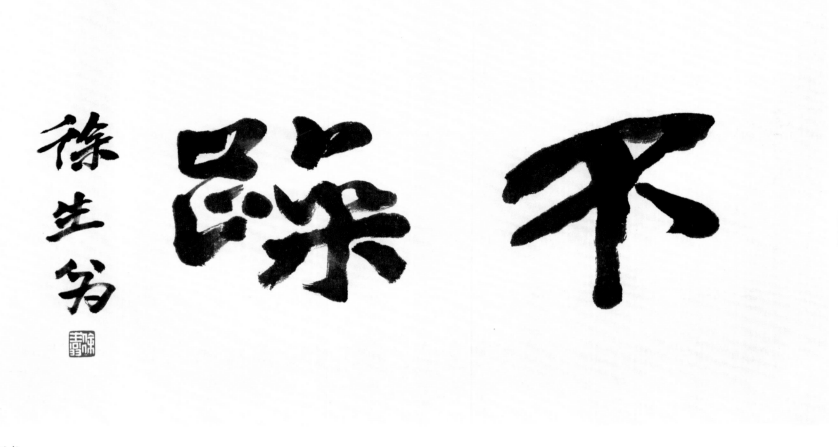

行书
纸本
37厘米×66厘米

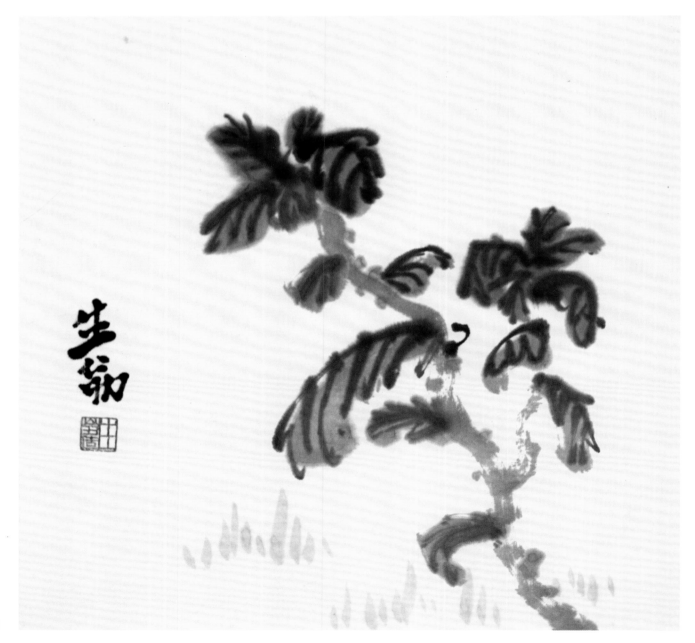

红花
纸本设色
34厘米×34厘米

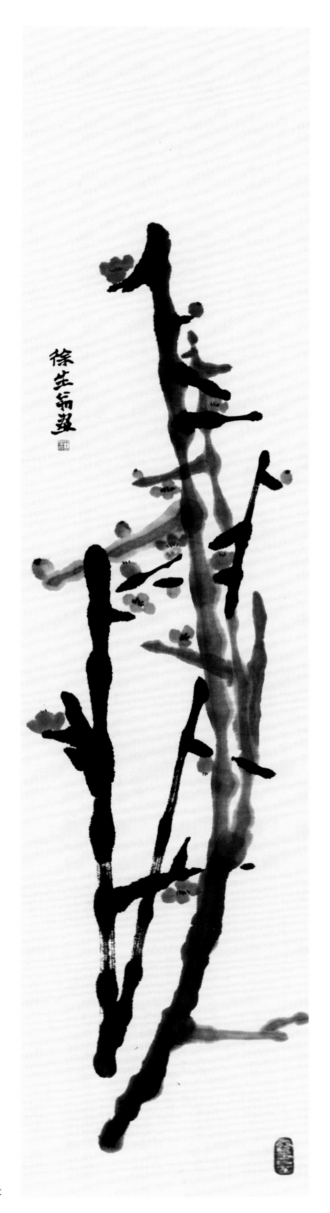

红梅
纸本设色
97厘米×24厘米

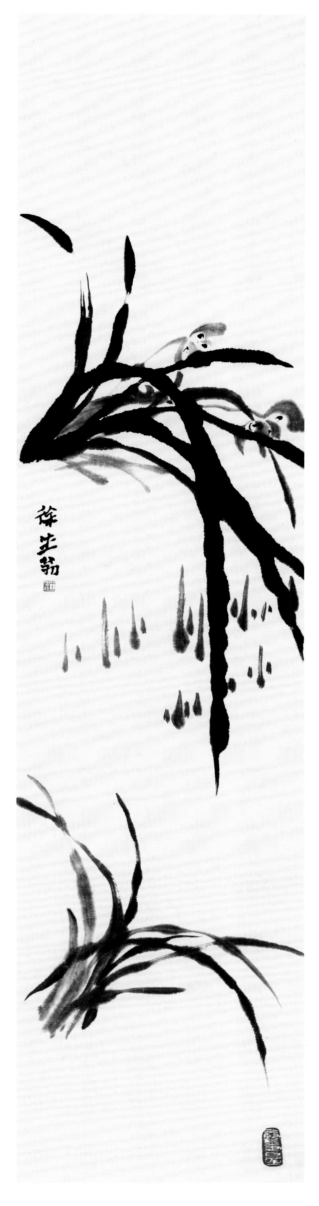

兰草
纸本设色
97厘米×24厘米

游目四野外逍遥

佳人不拒话谁侣

徐生翁

行书七言联
纸本
149厘米×38厘米（每幅）

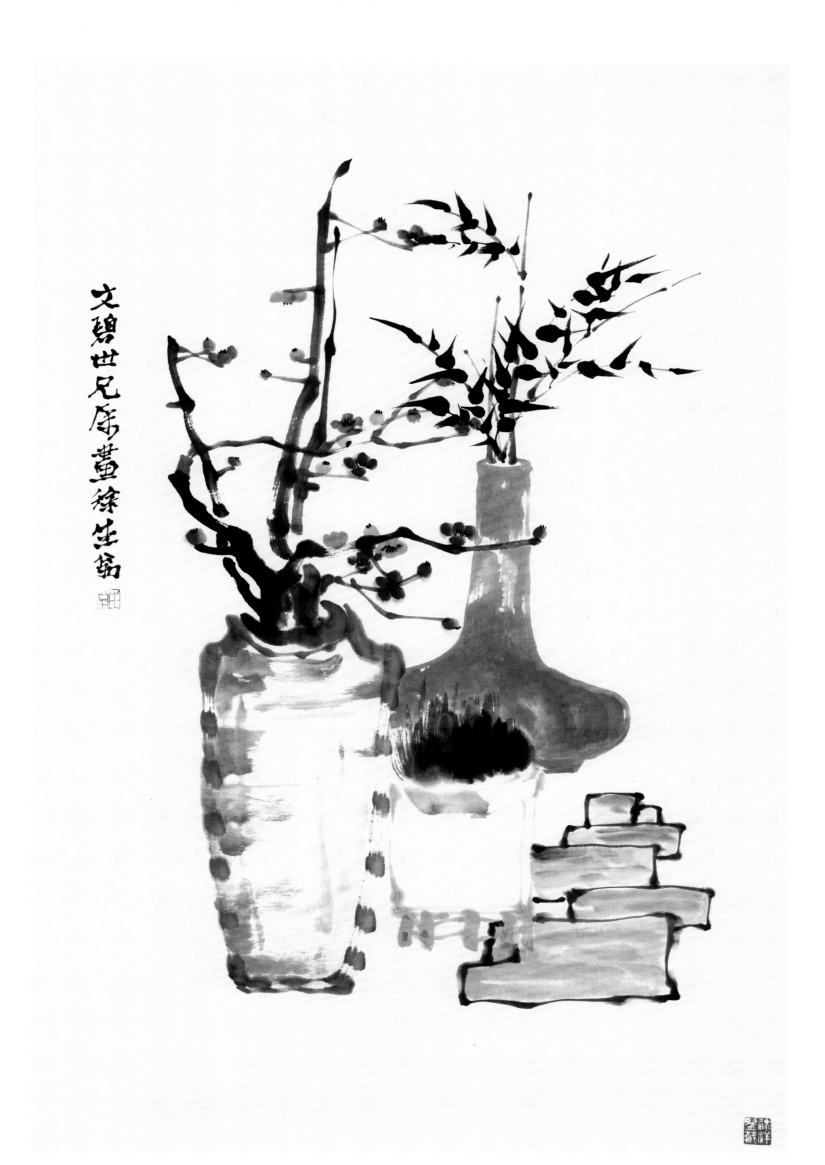

文碧世兄属画徐生翁

清供梅竹双清
纸本设色
103厘米×69厘米

久藏勝境因人發

磊砢幽花侶窃香

徐生翁

行书七言联
纸本
179厘米×48厘米（每幅）

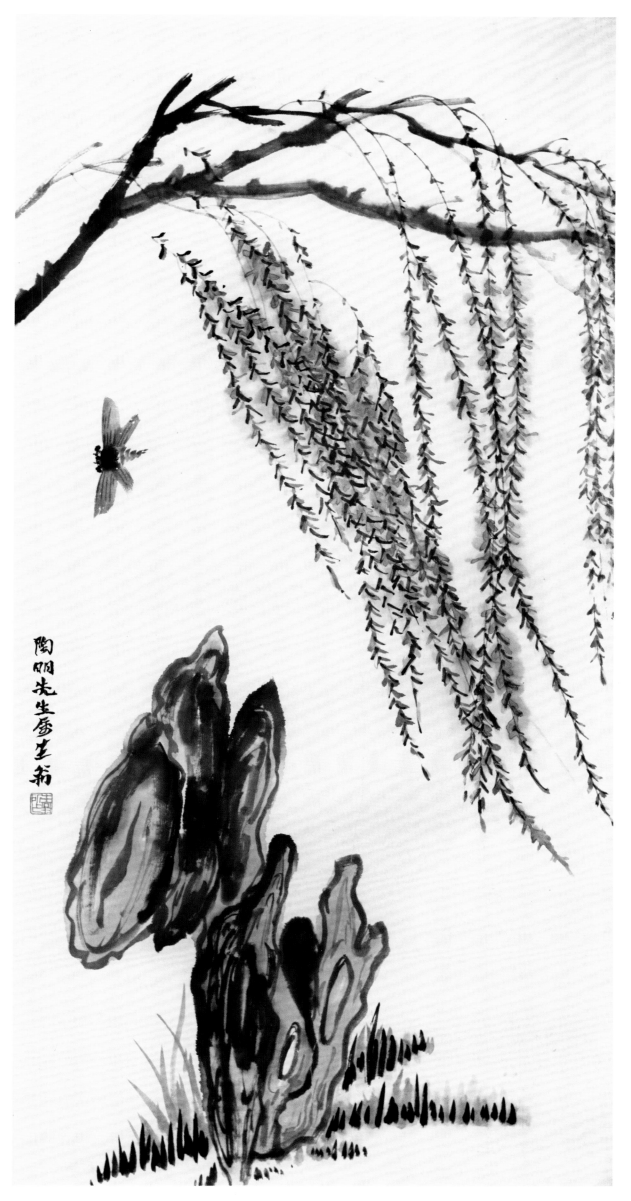

蝉鸣翠柳
纸本设色
136厘米×66厘米

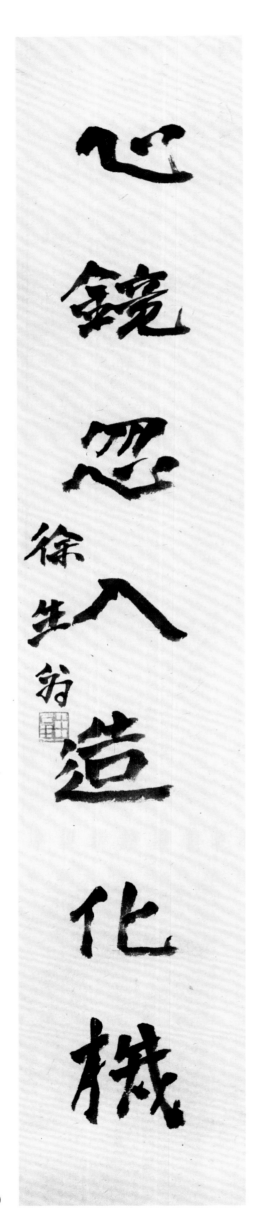

雪山得伴松檜老

心鏡忽入造化機

徐生翁

行书七言联
纸本
75厘米×13厘米（每幅）

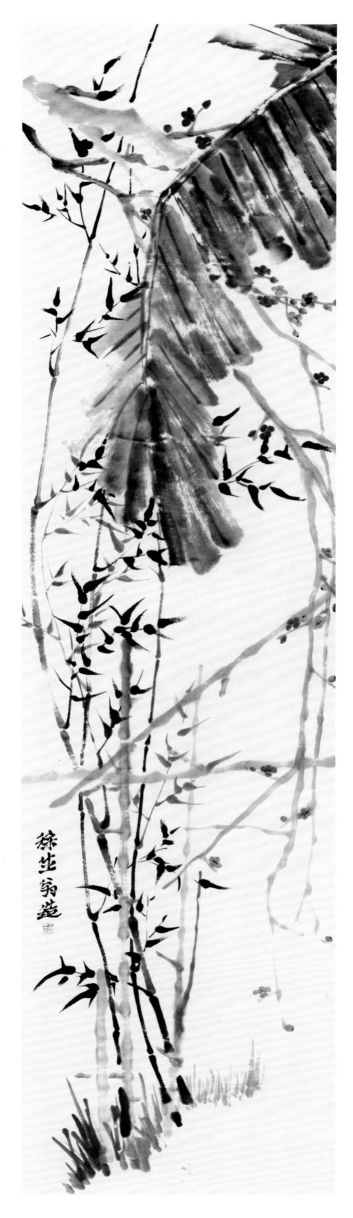

红梅翠竹蕉叶
纸本设色
230厘米×80厘米

楷书五言联
纸本
134厘米×33厘米（每幅）

矜名道不足

心能得至公

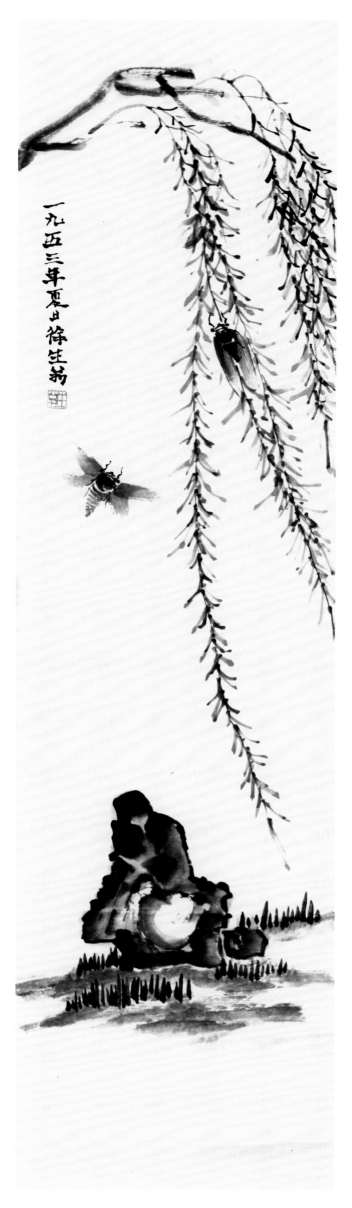

一九五三年夏日箫生荆

柳石蝉鸣
纸本设色
135厘米×35厘米
1953年作

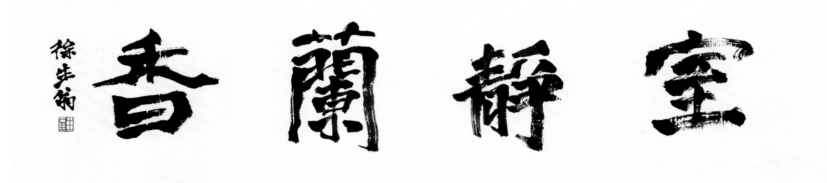

楷书
纸本
35厘米×136厘米

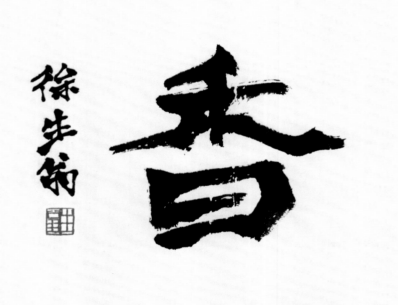
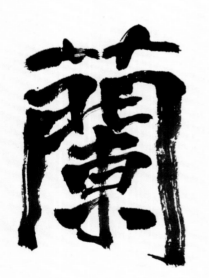

楷书局部
纸本
35厘米×68厘米

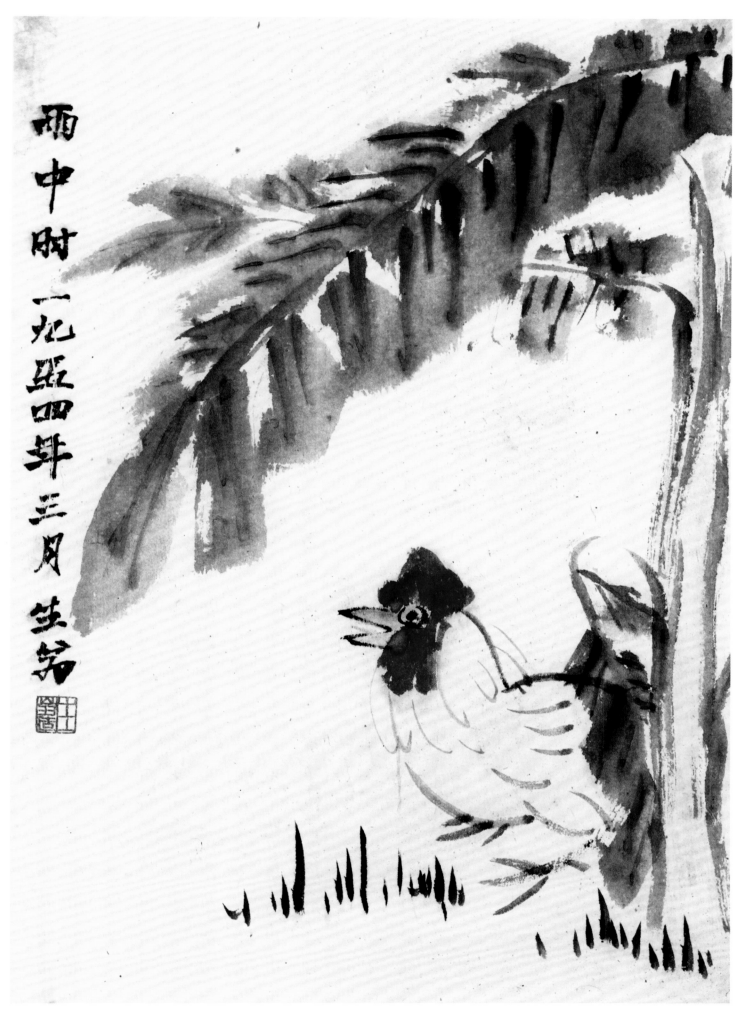

雨中时 一九五四年三月 苦弟

雨中大吉
纸本设色
47厘米×34厘米
1954年作

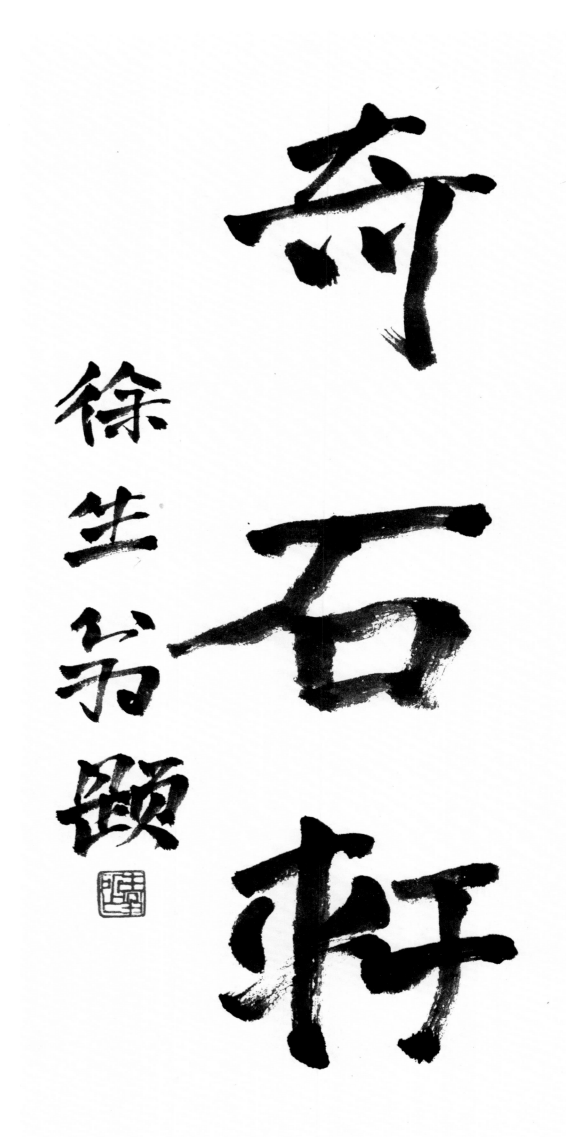

行书
纸本
63厘米×33厘米

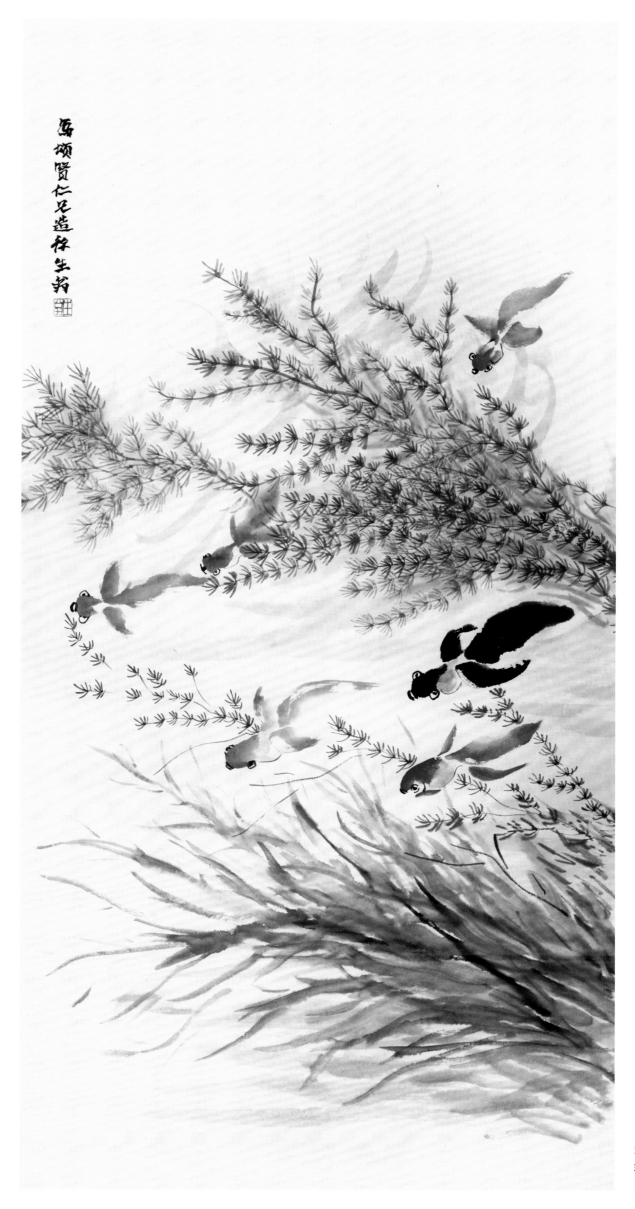

金鱼戏水
纸本设色
137厘米×66厘米

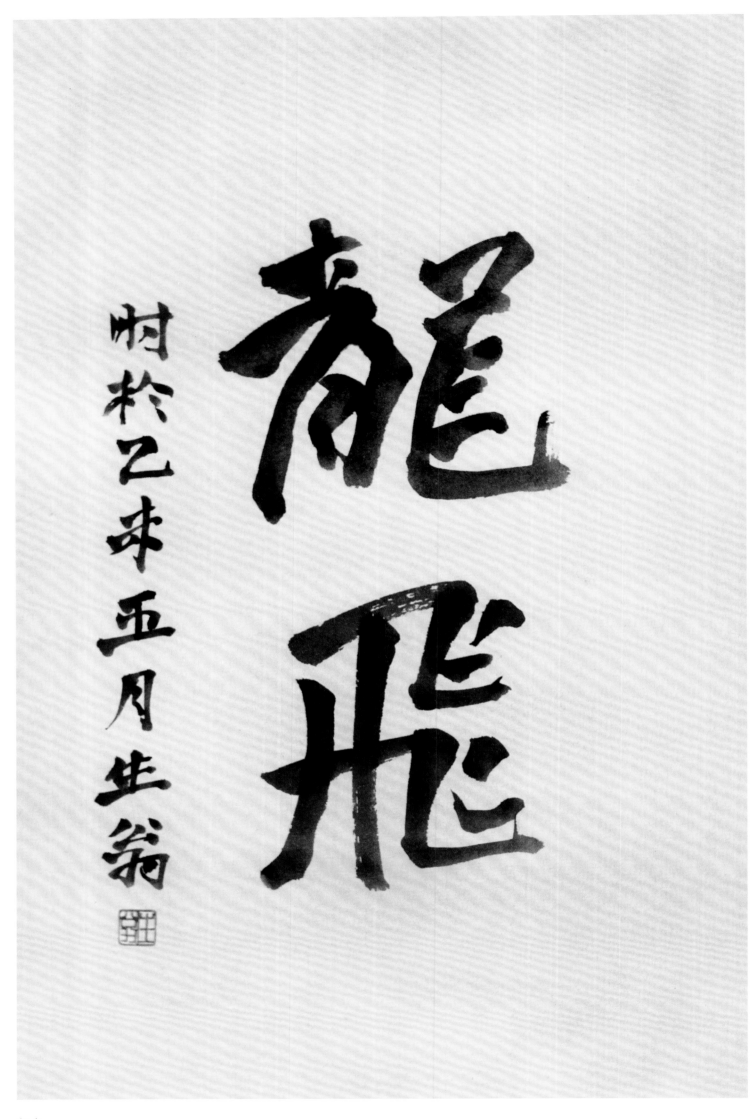

行书
纸本
42厘米×61厘米
乙未（1955）年作

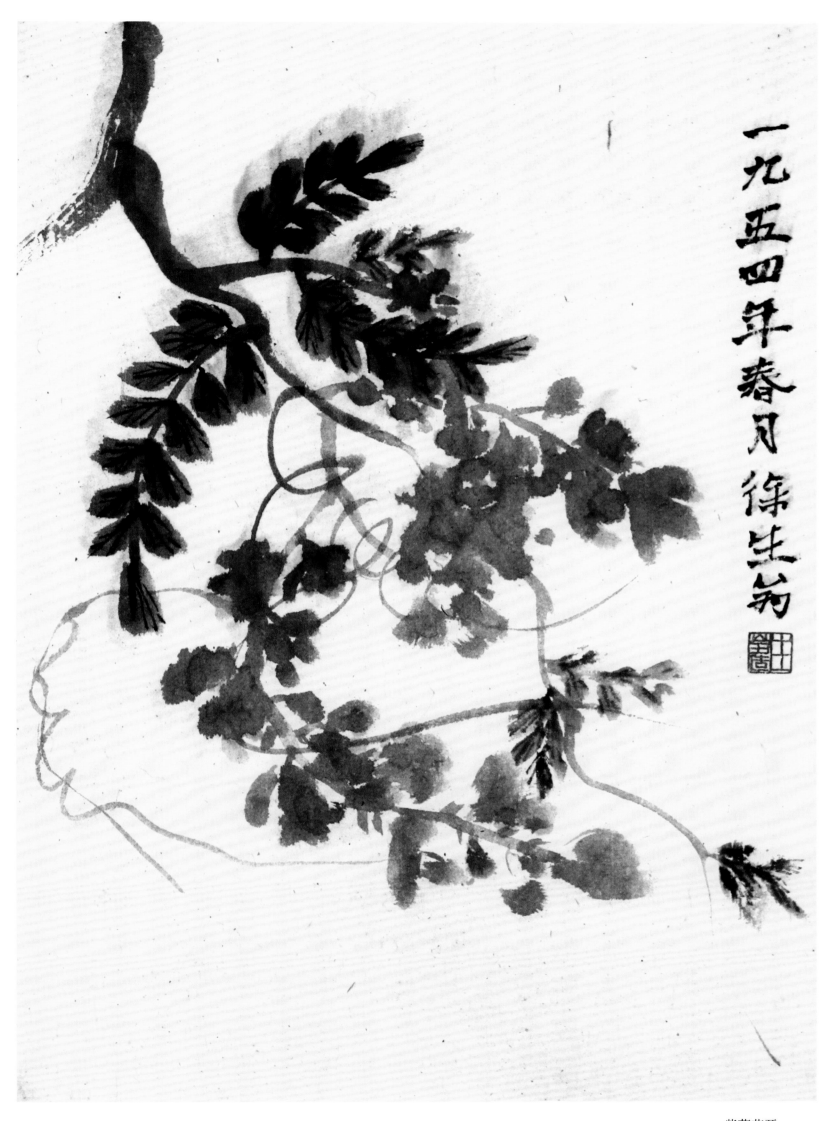

一九五四年春月徐生翁

紫藤花开
纸本设色
47厘米×34厘米
1954年作

四松初移时，大抵三尺强。别来忽三载，离立如人长。会看根不拔，莫计枝凋伤。幽色幸秀发，疏柯亦昂藏。所插小藩篱，本亦有隄防。终然掁拨损，得恸十指疮。设备邪气不辞，为故林生黎庶。松木康，避贼邪，二有情。且老姿骚屑傲，我生恻然涛凉，清风起。

且相狎，五株从我游，苍苔尔亦斑。滥污辞赋客，惨淡尔犹寒。

行书
书杜甫五言诗《四松初移时》
纸本
132厘米×33厘米
丙申（1956）年作

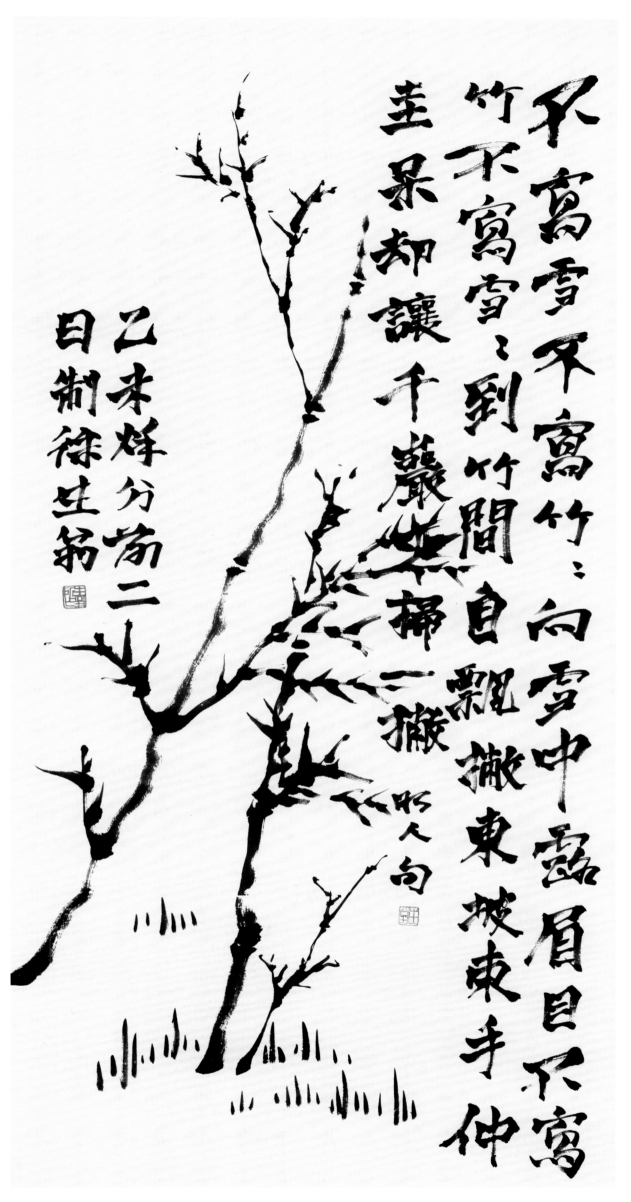

不寫雪不寫竹，向雪中露眉目又不寫
竹不寫雪，到竹間自飄撒東坡東手仲
圭采却讓千巖雪掃一撒 明人句

乙未烨分菊二
日制徐生弟

书画合璧·青竹
纸本设色
130厘米×65厘米
乙未（1955）年作

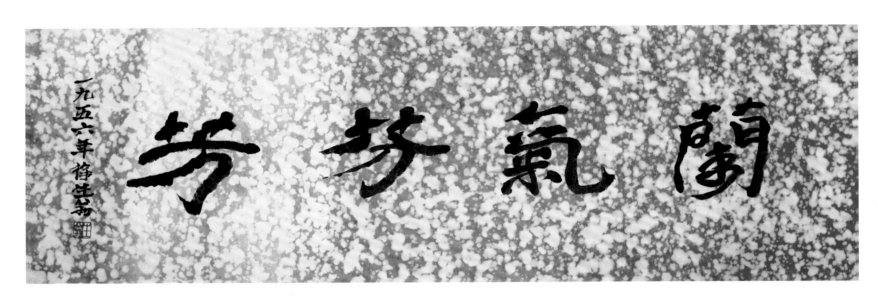

行书
红地纸本
32厘米×99厘米
1956年作

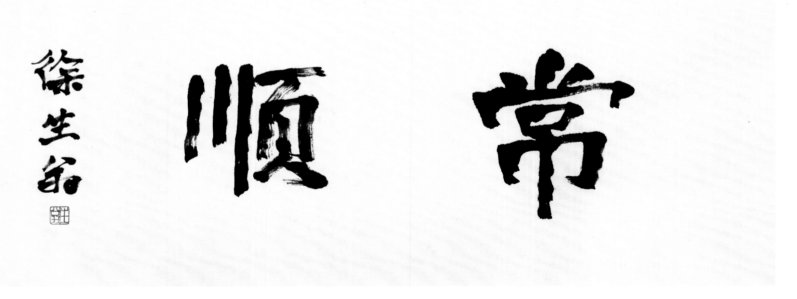

行书
纸本
35厘米×91厘米

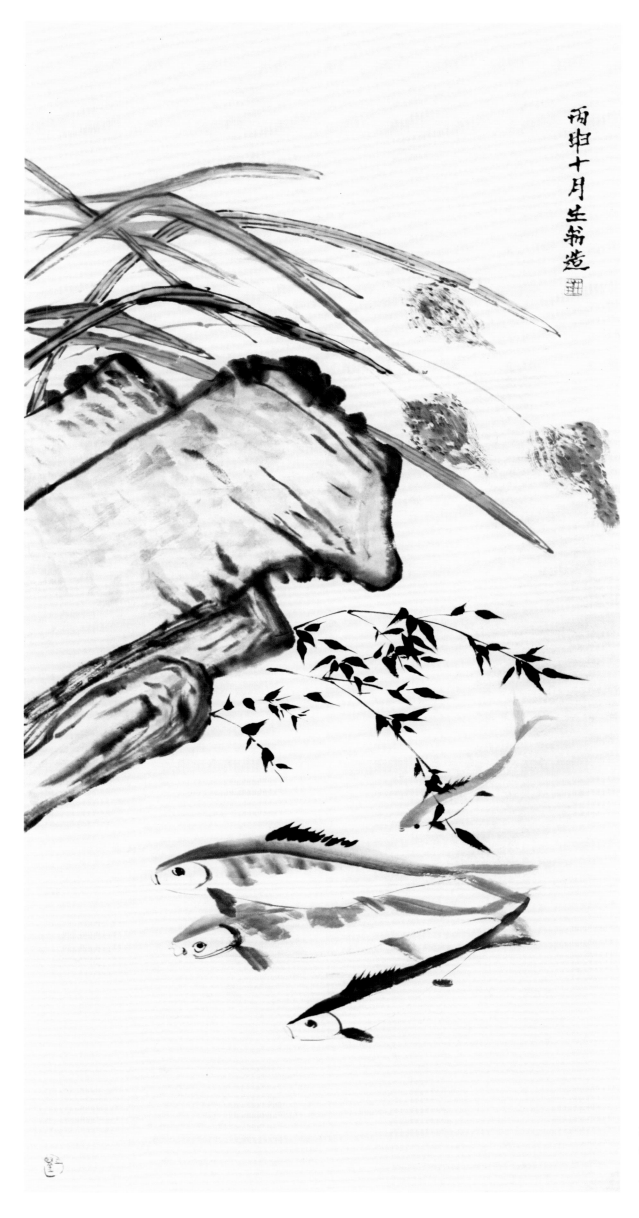

丙申十月生翁造

草塘游鱼
纸本设色
137厘米×67厘米
丙申（1956）年作

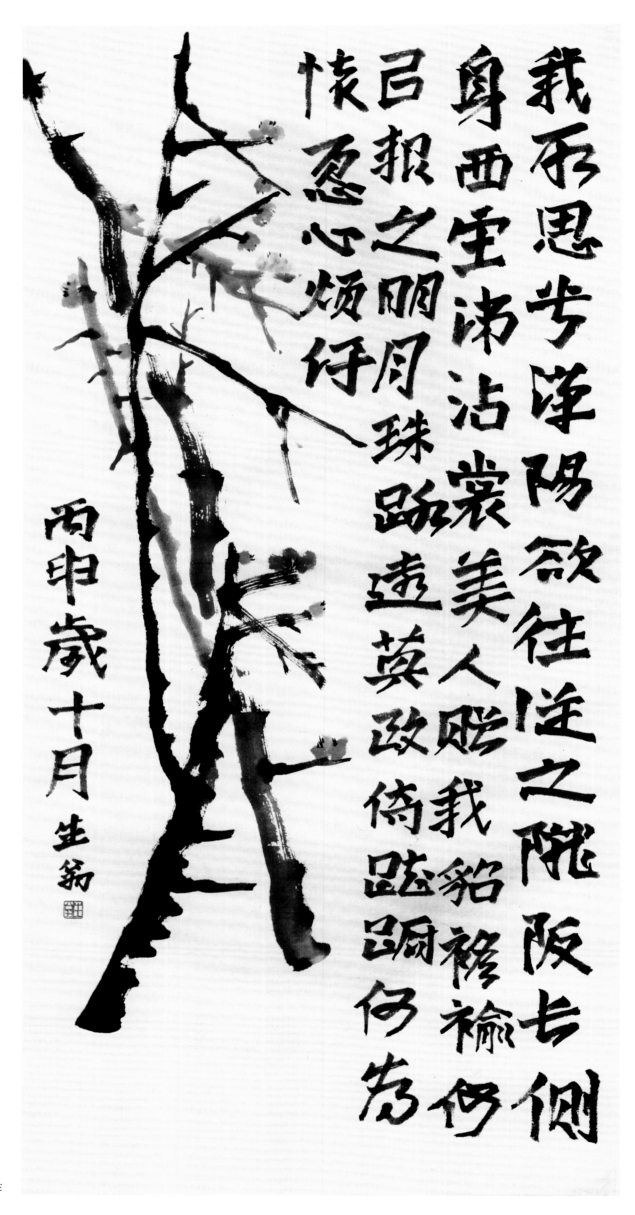

我不思兮洋阳欲往徙之陇阪兮侧
身西塞沸沾裳美人睇我貂裳褕衿
已报之明月珠跗远莫政倚蓝跀仔为
怅忍心烦仔

丙申岁十月生翁

书画合璧·红梅
纸本设色
133厘米×64厘米
丙申（1956）年作

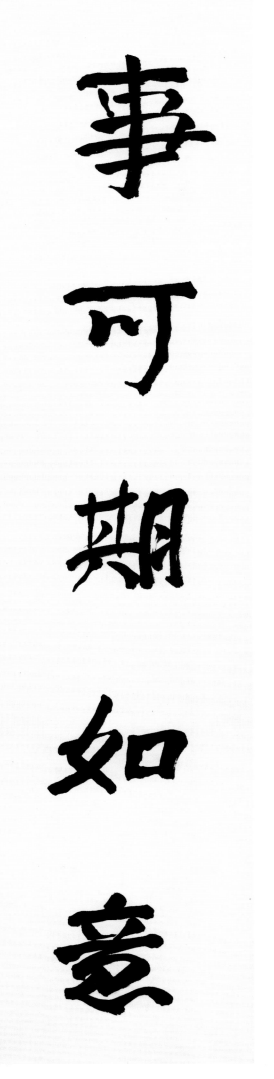

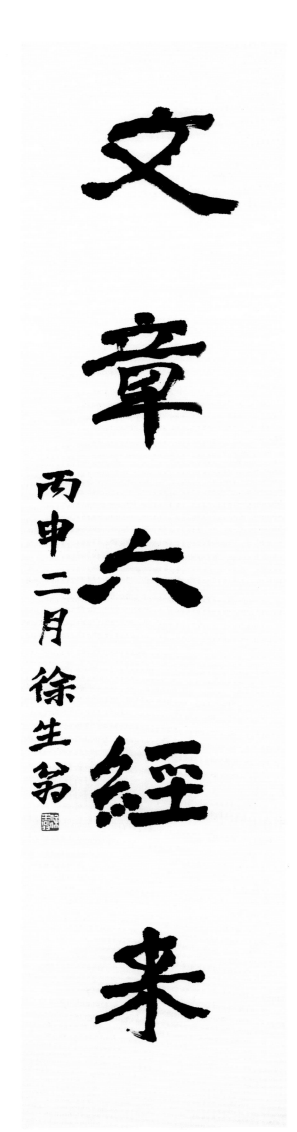

事可期如意

文章大經来

丙申二月徐生翁

行书五言联
纸本设色
135厘米×32厘米（每幅）
丙申（1956）年作

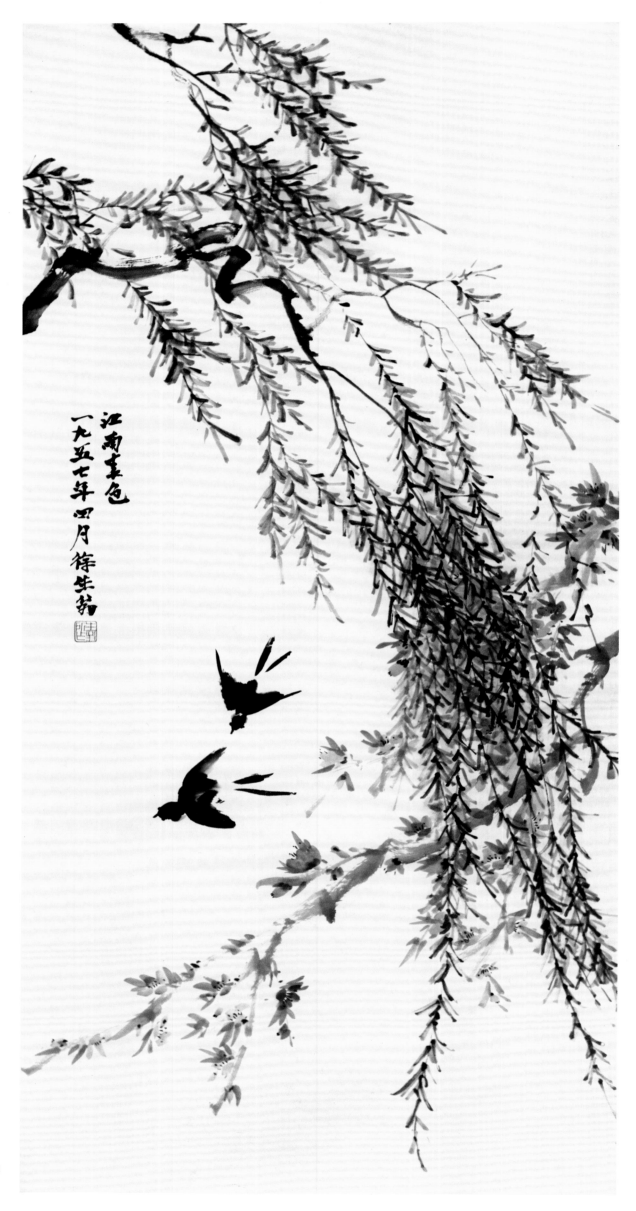

江南春色
纸本设色
131厘米×66厘米
1957年作

青松在東園，眾草沒其姿，凝霜殄異類，卓然見高枝。連林人不覺，獨樹眾乃奇，提壺挂寒柯，遠望時復為。吾生夢幻間，何事紲塵羈。陶淵明飲酒詩

朱仲先生屬書丙申孟冬徐生翁

行书
书陶渊明饮酒诗《青松在东园》
纸本
132厘米×33厘米
丙申（1956）年作

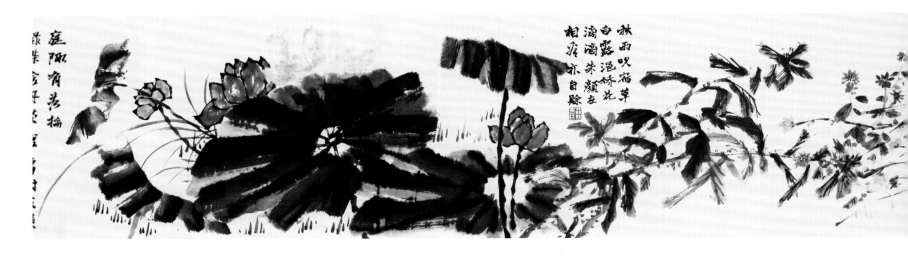

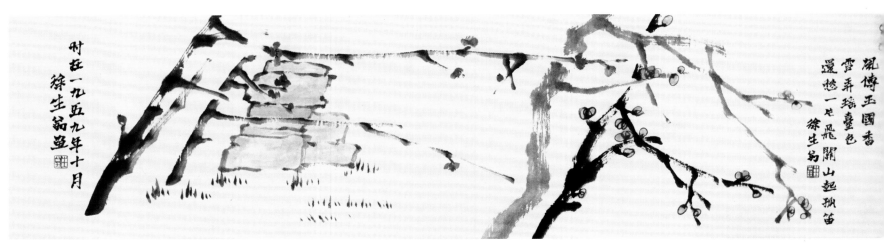

常发异香卷
纸本
34厘米×484厘米
1959年作

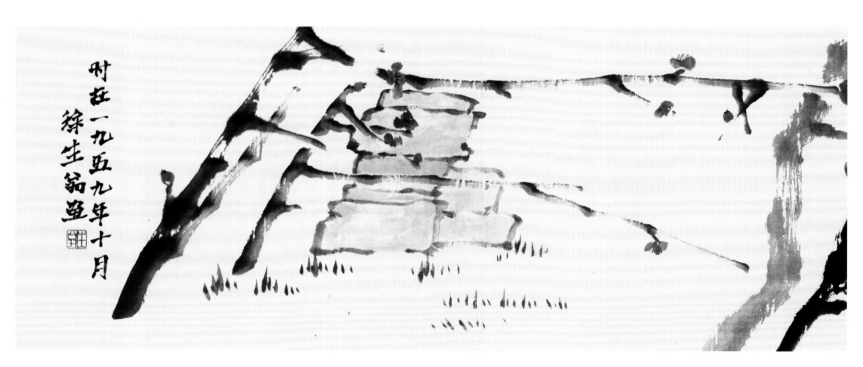

常发异香卷局部
纸本
1959年作

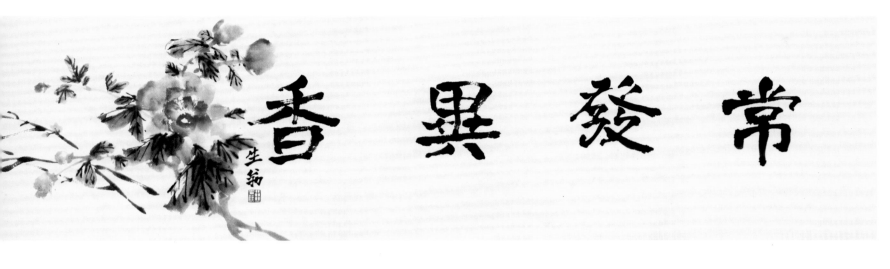

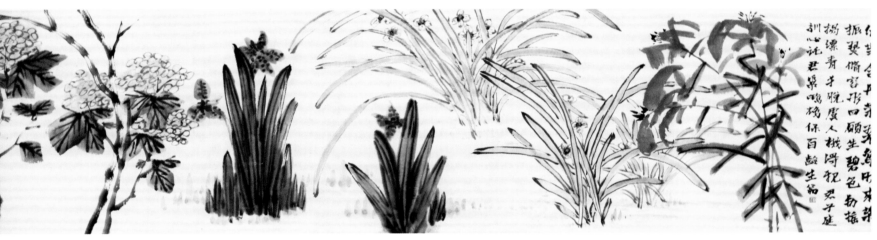

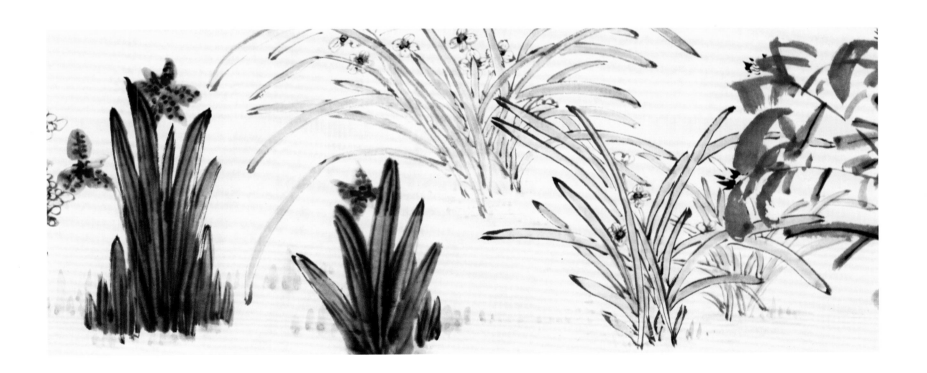

ISBN 978-7-200-09054-3